펜글씨를 잘 쓰려면

⊙ 바른자세

글씨를 예쁘게 쓰고자 하는 마음과 함께 몸가짐을 바르게 해야 아름다운 글씨를 쓸 수 있다. 편안하고 부드러운 자세를 갖고 써야 한다.

① 앉은자세 : 방바닥에 앉은 자세로 쓸 때에는 양 엄지 발가락과 발바닥의 윗 부분을 얇게 포개어 앉고, 배가 책상에 닿지 않도록 한다.

그리고 상체는 앞으로 약간 숙여 눈이 지면에서 30㎝ 정도 떨어지게 하고, 왼손으로는 종이를 가볍게 누른다.

② 걸터앉은자세 : 걸상에 앉아 쓸 경우에도 앉을 때 두 다리를 어깨 넓이만큼 뒤로 잡아 당겨 편안한 자세를 취한다.

⊙ 펜대를 잡는 요령

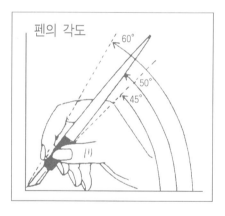

펜의 각도

① 펜대는 펜대끝에서 1㎝ 가량 되게 잡는 것이 알맞다.

② 펜대는 45~60°만큼 몸쪽으로 기울어지게 잡는다.

③ 집게 손가락과 가운데 손가락, 엄지 손가락 끝으로 펜대를 가볍게 쥐고 양손가락의 손톱 부리께로 펜대를 안에서부터 받치며 새끼 손가락을 받쳐 준다.

④ 지면에 손목을 굳게 붙이면 손가락 끝 만으로 쓰게 되므로 손가락 끝이나 손목에 의지하지 말고 팔로 쓰는 듯한 느낌으로 쓴다.

⊙ 펜촉을 고르는 방법

① 스푼펜 : 사무용에 적합한 펜으로, 끝이 약간 굽은 것이 좋다. (가장 널리 쓰임)

② G 펜 : 펜촉끝이 뾰족하고 탄력성이 있어 숫자나 로마자를 쓰기에 알맞다. (연습용으로 많이 쓰임)

③ 스쿨펜 : G펜보다 작은데, 가는 글씨 쓰기에 알맞다.

④ 둥근펜 : 제도용으로 쓰이며, 특히 선을 긋는데에 알맞다.

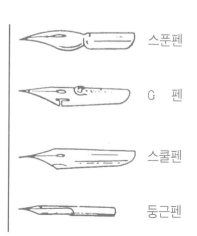

스푼펜

G 펜

스쿨펜

둥근펜

漢字의 쓰기 순서와 그 응용

한자를 쓸때는 바른순서(즉 필순, 획순)에 따라 쓰게되면 가장 쓰기도 쉽고 보다 빨리 쓸 수도 있으며 모양도 아름다워지게 되니 아래와 같은 일반 원칙을 익혀 두어야 할 것이다.

1. 위에서 아래로 쓸때 三 (一 二 三) 冬 (ノ ク 久 冬 冬) 言 (丶 二 亖 亖 言 言 言) 意 (丶 二 亠 立 产 产 产 音 音 意 意) 喜 (一 十 吉 吉 吉 吉 吉 壴 喜 喜 喜)	2. 왼쪽에서 오른쪽으로 쓸때 川 (ノ 川 川) 江 (丶 冫 氵 汀 江 江) 側 (ノ イ 仁 佀 佀 佀 佀 俱 側 側) 街 (ノ ク 彳 彳 往 往 往 往 街 街) 順 (ノ 川 川 川 川 川 順 順 順 順 順 順)
3. 가로획을 먼저 쓸때 十 (一 十) 正 (一 丁 丌 正 正) 世 (一 十 廿 世 世) 共 (一 十 艹 丱 共 共) 無 (ノ 仁 仁 仁 無 無 無 無 無 無 無)	4. 세로획을 먼저 쓸때 田 (丨 冂 田 田 田) 角 (ノ ク 产 角 角 角 角) 臣 (丨 厂 厂 臣 臣 臣 臣) 再 (一 厂 冂 丙 丙 再) 馬 (丨 厂 厂 厓 厓 馬 馬 馬 馬 馬)
5. 가운데를 먼저 쓸때 小 (丨 小 小) 水 (丨 기 水 水) 出 (丨 屮 屮 出 出) 承 (乛 了 了 承 承 承 承 承) 樂 (ノ 冂 白 白 伯 絈 絈 絈 樂 樂 樂 樂)	6. 바깥 부분을 먼저 쓸때 內 (丨 冂 內 內) 同 (丨 冂 冂 冂 同 同) 病 (丶 二 广 广 广 疒 疒 病 病 病) 間 (丨 冂 冂 門 門 門 門 門 門 間 間) 國 (丨 冂 冂 冂 冂 冋 冋 國 國 國 國)
7. 꿰뚫는 세로 획을 맨 끝에 쓸때 中 (丨 口 口 中) 半 (丶 丷 丷 亠 半) 平 (一 丆 亓 亓 平) 車 (一 厂 币 币 亘 亘 車) 事 (一 厂 币 币 亘 冔 事 事)	8. 꿰뚫는 가로 획을 맨 끝에 쓸때 子 (乛 了 子) 女 (乀 女 女) 母 (乚 刀 刃 刃 母) 安 (丶 丷 宀 宀 安 安) 冊 (丨 冂 冂 冊 冊)
9. 삐침을 파임보다 먼저 쓸때 人 (ノ 人) 八 (ノ 八) 丈 (一 ナ 丈) 及 (ノ 乃 乃 及) 便 (ノ イ 仁 仴 仴 伂 伂 便 便)	10. 오른쪽 위의 점을 맨 끝에 쓸때 戈 (一 七 戈 戈) 戌 (一 厂 戊 戌 戌 戌) 成 (一 厂 厉 成 成 成) 補 (丶 ラ ネ ネ ネ 衤 衤 補 補 補) 減 (丶 冫 氵 汀 汀 沪 沪 沪 減 減 減)

價	값 **가**	價				
街	人(亻)부 13획					
假	ノイイ仁俨俨價價價價價價					
歌	거리 **가**	街				
加	行부 6획					
佳	ノクイ千往往往往往街					
可	거짓 **가**	假				
家	人(亻)부 9획					
各	ノイ亻亻俨俨假假假					
角	노래 **가**	歌				
	欠부 10획					
	一丁可可可哥哥哥歌歌歌					
	더할 **가**	加				
	力부 3획					
	フカカ加加					
	아름다울 **가**	佳				
	人(亻)부 6획					
	ノイ亻什仕佳佳佳					
	옳을 **가**	可				
	口부 2획					
	一丁丏可可					
	집 **가**	家				
	宀부 7획					
	丶宀宀宁宇宇家家家					
	각각 **각**	各				
	口부 3획					
	ノクタタ各各					
	뿔 **각**	角				
	角부 0획					
	ノクグ角角角角					

3

						
脚	종아리 **각** / 肉(月)부 7획 / ノ 刀 月 月 肝 肝 肚 胠 胠 腳 腳	脚				
看	돌볼 **간** / 目부 4획 / ー ニ 三 手 手 看 看 看 看	看				
干	방패 **간** / 干부 0획 / 一 二 干	干				
間	사이 **간** / 門부 4획 / ノ F F F F 門 門 門 問 間 間 間 間	間				
渴	목마를 **갈** / 水(氵)부 9획 / 丶 丶 氵 氵 沪 沪 汩 沔 渴 渴 渴	渴				
感	느낄 **감** / 心부 9획 / ノ 厂 厂 厂 厉 咸 咸 咸 咸 感 感 感	感				
甘	달 **감** / 甘부 0획 / 一 十 卄 廿 甘	甘				
減	덜 **감** / 水(氵)부 9획 / 丶 丶 氵 氵 汀 汀 沔 沔 沔 減 減 減	減				
敢	용감할 **감** / 攴(攵)부 8획 / 一 亡 千 千 舌 舌 耳 耵 酨 敢 敢	敢				
甲	갑옷 **갑** / 田부 0획 / 丨 口 日 日 甲	甲				

講	가르칠 강					
	言부　　10획	講				
	亠 亡 言 言 言 言 計 諱 諱 諱 諱 講 講 講					
江	강 강					
	水(氵)부　　3획	江				
	丶 丶 氵 氵 江 江					
強	굳셀 강					
	弓부　　8획	強				
	弓 弓 弓 弘 弘 弦 強 強 強 強					
降	내릴강 항복할항					
	阜(阝)부　　6획	降				
	阝 阝 阝 阝 阝 降 降 降					
改	고칠 개					
	攴(攵)부　　3획	改				
	己 己 己 己 己 改 改					
個	낱 개					
	人(亻)부　　8획	個				
	亻 亻 亻 们 侗 侗 個 個 個 個					
皆	모두 개					
	白부　　4획	皆				
	比 比 比 比 比 皆 皆 皆					
開	열 개					
	門부　　4획	開				
	門 門 門 門 門 門 門 門 門 開 開					
客	손님 객					
	宀부　　6획	客				
	宀 宀 宀 宀 安 安 客 客					
更	다시 갱 고칠 경					
	曰부　　3획	更				
	一 一 丏 丏 更 更 更					

去	갈 **거** ム부　3획 一 十 土 去 去	去				
擧	들 **거** 手부　14획 ´ ⺊ ⺊ ⺊ 阝 阝 阶 阶 阴 與 與 與 擧 擧	擧				
居	살 **거** 尸부　5획 ⺆ ⺕ 尸 尸 居 居 居 居	居				
車	수레 **거, 차** 車부　0획 一 ㄱ 冂 闩 目 亘 車	車				
巨	클 **거** 工부　2획 一 Г Ｆ Ｆ 巨	巨				
建	세울 **건** 廴부　6획 ㄱ ㄱ ㅋ ㅋ ⺕ 聿 聿 律 建 建	建				
乾	하늘 **건** 乙부　10획 一 十 古 古 古 直 卓 乾 乾 乾	乾				
犬	개 **견** 犬부　0획 一 ナ 大 犬	犬				
堅	굳을 **견** 土부　8획 ⎺ Ｆ Ｆ Ｆ 臣 臣 臤 臤 臤 堅 堅	堅				
見	볼 **견** 見부　0획 ⎮ 冂 冂 目 目 目 見	見				

決	결단할 **결**					
	水(氵)부　4획	決				
	丶 冫 氵 氵 汀 江 決 決					
潔	깨끗할 **결**					
	水(氵)부　12획	潔				
	丶 冫 氵 汀 沪 沪 渎 渎 潔 潔 潔 潔 潔 潔					
結	맺을 **결**					
	糸부　6획	結				
	纟 纟 纟 糹 糹 糹 糹 結 結 結 結					
輕	가벼울 **경**					
	車부　7획	輕				
	一 厂 厅 币 自 亘 車 軋 軩 輕 輕 輕 輕 輕					
耕	갈 **경**					
	耒부　4획	耕				
	一 二 三 丰 耒 耒 耒 耕 耕 耕					
慶	경사 **경**					
	心부　11획	慶				
	广 广 广 广 庐 唐 庐 唐 廌 廌 廌 慶 慶 慶					
敬	공경할 **경**					
	支(攵)부　9획	敬				
	丶 艹 艹 艿 苟 苟 苟 苟 苟 敬 敬 敬					
庚	나이 **경**					
	广부　5획	庚				
	丶 亠 广 广 庐 庐 庚 庚					
經	다스릴 **경**					
	糸부　7획	經				
	纟 纟 纟 糹 糹 糹 糹 紅 經 經 經 經 經					
競	다툴 **경**					
	立부　15획	競				
	一 一 亠 立 立 产 产 竞 竞 竞 竞 竞 竞 竞 競					

驚	두려울 **경**	驚				
	馬부　　13획					
	⺿ ⺼ 苟 苟 苟 敬					
	敬 敬 驚 驚 驚 驚 驚					
景	빛, 볕 **경**	景				
	日부　　8획					
	丶 口 日 日 旦 早					
	景 景 景 景 景					
京	서울 **경**	京				
	亠부　　6획					
	丶 二 亠 亠 亨 京					
	京					
界	경계 **계**	界				
	田부　　4획					
	丶 口 曰 田 田 界 界					
	界 界					
計	꾀할 **계**	計				
	言부　　2획					
	丶 二 亖 言 言 言					
	言 計					
季	끝 **계**	季				
	子부　　5획					
	丶 二 千 禾 禾 季					
	季					
鷄	닭 **계**	鷄				
	鳥부　　10획					
	⺈ ⺈ ⺈ ⺈ 至 至					
	奚 奚 鷄 鷄 鷄 鷄 鷄					
溪	시내 **계**	溪				
	水(氵)부　10획					
	丶 冫 氵 汀 汀 汀					
	浐 溪 溪 溪 溪 溪					
癸	열째천간 **계**	癸				
	癶부　　4획					
	丿 ㄱ 癶 癶 癶 癶 癶					
	癸 癸					
固	굳을 **고**	固				
	口부　　5획					
	丨 冂 冂 円 円 周 周					
	固					

苦	괴로울 **고** 艸(艹)부 5획 一 十 土 艹 芏 芐 苦 苦	苦				
高	높을 **고** 高부 0획 丶 一 亠 古 古 高 高 高 高 高	高				
故	예 **고** 攴(攵)부 5획 一 十 古 古 古 古 故 故	故				
古	옛 **고** 口부 2획 一 十 十 古 古	古				
告	알릴 **고** 口부 4획 丿 ㇀ 뉴 牛 牛 告 告	告				
考	오랠 **고** 老(耂)부 2획 一 十 土 耂 考 考	考				
穀	곡식 **곡** 禾부 10획 一 十 土 吉 吉 吉 壹 幸 素 索 索 穀 穀	穀				
谷	골 **곡** 谷부 0획 丿 八 夕 父 谷 谷 谷	谷				
曲	굽을 **곡** 曰부 2획 丨 冂 曰 由 曲 曲	曲				
坤	땅 **곤** 土부 5획 一 十 土 圵 圿 坤 坤 坤	坤				

困	피곤할 **곤**	困				
	口부　　4획					
	丨 冂 冂 𠘯 闲 困 困					
骨	뼈 **골**	骨				
	骨부　　0획					
	丨 冂 冂 冂 凸 咼 骨 骨 骨					
功	공 **공**	功				
	力부　　3획					
	一 丁 工 功 功					
公	공평할 **공**	公				
	八부　　2획					
	丿 八 公 公					
空	빌 **공**	空				
	穴부　　3획					
	丶 丷 宀 宀 空 空 空 空					
工	장인 **공**	工				
	工부　　0획					
	一 丁 工					
共	한가지 **공**	共				
	八부　　4획					
	一 十 卄 卅 井 共 共					
果	과실 **과**	果				
	木부　　4획					
	丨 冂 口 日 旦 里 果					
科	과정 **과**	科				
	禾부　　4획					
	丿 二 千 禾 禾 禾 科 科 科					
課	일과 **과**	課				
	言부　　8획					
	丶 一 亖 言 言 言 訶 訶 詚 諤 課 課 課					

過	지날 **과**	過				
	辵(辶)부 　9획					
	`ㅣ冂冂円円咼咼` `咼咼咼渦渦渦過`					
官	벼슬 **관**	官				
	宀부 　5획					
	`、丷宀宀官官官` `官`					
觀	볼 **관**	觀				
	見부 　18획					
	`艹 艹 苫 苗 苒 苒 苒` `雚 雚 雚 雚 觀 觀 觀 觀`					
關	빗장 **관**	關				
	門부 　11획					
	`ㅣ冂冃冋門門門` `門門關關關關關`					
廣	넓을 **광**	廣				
	广부 　12획					
	`、一广广广产产` `产庐庐庐庿庿廣`					
光	빛 **광**	光				
	儿부 　4획					
	`ㅣ丬丬业业光光`					
教	가르칠 **교**	教				
	攴(攵)부 　7획					
	`ノメ亠孝券券券` `券券敎敎`					
橋	다리 **교**	橋				
	木부 　12획					
	`十 才 才 朴 杧 杧 朾` `杧 棒 棒 椿 橋 橋 橋`					
交	사귈 **교**	交				
	亠부 　4획					
	`、一六六六交`					
校	학교 **교**	校				
	木부 　6획					
	`一十才木术杧杧` `杧枝校`					

救	구원할　　구					
	攴(攵)부　　7획	救				
	一 十 扌 扌 才 求 求 求 求 救 救					
句	글귀　　구					
	口부　　2획	句				
	ノ 勹 勹 句 句					
球	둥글　　구					
	玉부　　7획	球				
	一 二 千 王 王 玗 玗 玗 球 球 球					
九	아홉　　구					
	乙부　　1획	九				
	ノ 九					
究	연구할　　구					
	穴부　　2획	究				
	丶 丷 宀 宂 穴 究 究					
舊	예　　구					
	臼부　　12획	舊				
	丶 一 艹 花 花 萑 萑 萑 萑 萑 舊 舊 舊					
久	오랠　　구					
	ノ부　　2획	久				
	ノ 夕 久					
口	입　　구					
	口부　　0획	口				
	丨 冂 口					
國	나라　　국					
	囗부　　8획	國				
	丨 冂 冂 冃 同 同 同 國 國 國 國					
郡	고을　　군					
	邑(阝)부　　7획	郡				
	ㄱ ㄱ ㅋ ㅋ 尹 君 君 君 君 君ß 郡					

軍君弓權勸卷貴歸均極	군사　　　　**군**	軍				
	車부　　2획					
	╭ ╭ ╭ ╭ 宣 宣 宣 宣 軍					
	임금　　　　**군**	君				
	口부　　4획					
	╮ ╕ ╕ 尹 尹 君 君					
	활　　　　　**궁**	弓				
	弓부　　0획					
	╮ ╕ 弓					
	권세　　　　**권**	權				
	木부　　18획					
	十 才 オ オ 枠 権 権 権 権 権 權 權					
	권할　　　　**권**	勸				
	力부　　18획					
	ㆍ ㅛ 炔 苧 芦 莒 品 莘 莘 雚 雚 雚 勸 勸					
	책　　　　　**권**	卷				
	卩(巴)부　6획					
	╱ ╲ 丷 ╧ 半 关 关 卷					
	귀할　　　　**귀**	貴				
	貝부　　5획					
	╮ ╭ 口 中 虫 申 貴 貴 貴 貴 貴 貴					
	돌아올　　　**귀**	歸				
	止부　　14획					
	╯ ╰ ㆍ 卓 皇 皇 皀 皀 皀 皀 歸 歸 歸					
	고를　　　　**균**	均				
	土부　　4획					
	╯ 十 土 圴 均 均 均					
	다할　　　　**극**	極				
	木부　　9획					
	╯ 十 才 木 朾 朾 柯 柯 柯 極 極 極					

近	가까울 **근** 辵(辶)부　4획 丿 厂 斤 斤 沂 沂 近 近	近			
勤	부지런할 **근** 力부　11획 一 十 廿 廿 艹 艹 苗 苗 莖 菫 菫 勤 勤	勤			
根	뿌리 **근** 木부　6획 一 十 才 木 杧 杞 杞 根 根 根	根			
禁	금할 **금** 示부　8획 一 十 才 木 杧 朴 林 林 林 埜 埜 禁 禁	禁			
金	쇠 **금** 金부　0획 丿 人 人 亼 今 全 全 金	金			
今	이제 **금** 人부　2획 丿 人 人 今	今			
給	공급할 **급** 糸부　6획 丨 幺 幺 幺 糸 糸 紎 紷 紷 給 給 給	給			
及	미칠 **급** 又부　2획 丿 尸 乃 及	及			
急	급할 **급** 心부　5획 丿 勹 勹 刍 刍 刍 急 急 急	急			
其	그것 **기** 八부　6획 一 十 卄 甘 甘 其 其 其	其			

記	기록할 **기**					
	言부　　3획	記				
	`丶 一 亠 言 言 言` `訂 訂 記`					
期	기약할 **기**					
	月부　　4획	期				
	`一 十 卄 甘 甘 其` `其 期 期 期 期`					
氣	기운 **기**					
	气부　　6획	氣				
	`丿 一 二 气 气 气` `氣 氣 氣`					
己	몸 **기**					
	己부　　0획	己				
	`フ コ 己`					
幾	빌미 **기**					
	幺부　　9획	幾				
	`丿 幺 幺 幺 幺 丝` `丝 丝 幾 幾 幾`					
旣	이미 **기**					
	无부　　7획	旣				
	`丿 亻 宀 白 白 皀` `皀 皀 旣 旣`					
起	일어날 **기**					
	走부　　3획	起				
	`一 十 キ キ キ 走 走` `起 起 起`					
技	재주 **기**					
	手(扌)부　　4획	技				
	`一 十 扌 扌 扩 抃 技`					
基	터 **기**					
	土부　　8획	基				
	`一 十 卄 甘 甘 其 其` `其 其 基 基`					
吉	길할 **길**					
	口부　　3획	吉				
	`一 十 古 吉 吉 吉`					

暖	따뜻할 난 日부　9획 丨 刀 日 日 日 旷 旷 旷 旷 晖 晖 暖 暖	暖				
難	어려울 난 隹부　11획 一 廿 廿 莊 莒 苣 莫 莫 葉 蔁 鄞 難 難 難	難				
南	남쪽 남 十부　7획 一 十 忄 内 内 南 南 南 南	南				
男	사내 남 田부　2획 丨 冂 曰 田 田 男 男	男				
乃	곧 내 丿부　1획 丿 乃	乃				
内	안 내 入부　2획 丨 冂 内 内	内				
女	계집 녀 女부　0획 く 女 女	女				
年	해 년 干부　3획 丿 仁 仁 乍 年 年	年				
念	생각할 념 心부　4획 丿 人 人 今 今 念 念 念	念				
怒	성낼 노 心부　5획 く 女 女 如 奴 奴 怒 怒 怒	怒				

農	농사 **농**	農				
	辰부　　6획					
	`ヽロ田田曲曲農` `農農農農農農`					
能	능할 **능**	能				
	肉(月)부　　6획					
	`ムム午台台台` `能能能`					
多	많을 **다**	多				
	夕부　　3획					
	`ノクタタ多多`					
但	다만 **단**	但				
	人(亻)부　　5획					
	`ノイ仁但但但`					
端	단정할 **단**	端				
	立부　　9획					
	`ヽ亠立立並並` `並並端端端端`					
丹	붉을 **단**	丹				
	丶부　　3획					
	`ノ刀月丹`					
短	짧을 **단**	短				
	矢부　　7획					
	`ノ广ニヒ午矢知` `知知知短短`					
單	홑 **단**	單				
	口부　　9획					
	`丷口口甲甲甲` `甲甲單單單單`					
達	통할 **달**	達				
	辵(辶)부　　9획					
	`一十土幸幸幸` `幸幸達達達達`					
談	말씀 **담**	談				
	言부　　8획					
	`ヽ二亖言言言` `言談談談談談談`					

答	대답 **답**	答				
	竹부　　6획					
	ノ ト ト サ サ サ サ 竺 笂 笒 答 答					
當	당할 **당**	當				
	田부　　8획					
	ノ ſ ⺌ ⺌ ヅ 告 告 告 告 当 當 當					
堂	집 **당**	堂				
	土부　　8획					
	ノ ſ ⺌ ⺌ ヅ 告 学 学 堂 堂					
待	기다릴 **대**	待				
	彳부　　6획					
	ノ ク イ イ 彳 往 待 待					
代	대신할 **대**	代				
	人(亻)부　　3획					
	ノ イ 仁 代 代					
對	마주할 **대**	對				
	寸부　　11획					
	ノ ſ ſ ſ ſ ſ ſ ſ ſ 對 對 對					
大	큰 **대**	大				
	大부　　0획					
	一 ナ 大					
德	큰 **덕**	德				
	彳부　　12획					
	ノ ク イ 彳 彳 彳 往 待 待 德 德 德					
圖	그림 **도**	圖				
	口부　　11획					
	丨 冂 冂 冈 冋 圆 圆 圆 圆 圖 圖					
道	길 **도**	道				
	辵(辶)부　　9획					
	丶 丷 丷 产 产 首 首 首 首 道 道 道					

都	도읍　　　도	都				
	邑(阝)부　9획					
	一 十 土 耂 耂 者 者 者 者 者' 都 都					
徒	무리　　　도	徒				
	彳부　7획					
	彳 彳 彳 彳 彳 往 往 往 徒 徒					
度	법도　　　도	度				
	广부　6획					
	、 一 广 广 广 庐 庐 度 度					
島	섬　　　도	島				
	山부　7획					
	、 亻 亍 白 白 白 鳥 鳥 鳥 島					
到	이를　　　도	到				
	刀(刂)부　6획					
	一 工 云 至 至 到 到					
刀	칼　　　도	刀				
	刀부　0획					
	フ 刀					
讀	읽을　　　독	讀				
	言부　15획					
	一 亠 言 言 言 言 讀 讀 讀 讀 讀 讀 讀 讀 讀					
獨	홀로　　　독	獨				
	犬(犭)부　13획					
	丿 犭 犭 犭 犳 犳 犳 猬 猬 猬 獨 獨 獨					
冬	겨울　　　동	冬				
	冫부　3획					
	丿 ク 夂 冬 冬					
東	동녘　　　동	東				
	木부　4획					
	一 亻 厂 币 百 車 東 東					

洞	마을　　　　동	洞				
	水(氵)부　　6획					
	丶丶氵氵汩汩洞洞洞					
童	아이　　　　동	童				
	立부　　　　7획					
	丶亠立立产音音音童童					
動	움직일　　　동	動				
	力부　　　　9획					
	丶二千台台台重重重動動					
同	한가지　　　동	同				
	口부　　　　3획					
	丨冂冂同同同					
斗	말　　　　　두	斗				
	斗부　　　　0획					
	丶丶二斗					
頭	머리　　　　두	頭				
	頁부　　　　7획					
	一一一日日日日豆豆面面頭頭頭頭頭					
豆	콩　　　　　두	豆				
	豆부　　　　0획					
	一丆丆日日豆豆					
得	얻을　　　　득	得				
	彳부　　　　6획					
	丶彳彳彳彳彳得得得得得					
等	등급　　　　등	等				
	竹부　　　　6획					
	丿个竹竹竹竹竹等等等等					
燈	등불　　　　등	燈				
	火부　　　　12획					
	丶丶ナ火火炒炒炒炒炒烃烃烃烃烃燈燈燈					

登	오를　　　　**등**	登				
	癶부　　7획					
	フ ヲ ヺ ヺ 癶 癶					
	癶 癶 登 登 登					
落	떨어질　　**락**	落				
	艸(艹)부　9획					
	゛ 十 汁 艹 茫 茫					
	落 莎 茨 茨 落 落					
樂	즐거울 **락** 풍악 **악**	樂				
	木부　　11획					
	´ ′ 自 自 白 幼 幼					
	始 樂 樂 樂 樂 樂 樂					
卵	알　　　　**란**	卵				
	卩(㔾)부　5획					
	゛ ㇏ 㐁 卬 卵 卵					
郎	남편　　　**랑**	郎				
	邑(阝)부　7획					
	` ゛ ㇈ ㇄ 良 良					
	良 郎 郎					
浪	물결　　　**랑**	浪				
	水(氵)부　7획					
	` ゛ ㇈ ㇈ 沪 沪 沪					
	浪 浪 浪					
來	올　　　　**래**	來				
	人부　　6획					
	ᅳ ㇈ ㇈ 汭 汭 來 來					
	來					
冷	찰　　　　**랭**	冷				
	冫부　　5획					
	` ㇈ ㇈ 冸 冸 冷 冷					
雨	두　　　　**량**	雨				
	入부　　6획					
	ᅳ ㇈ 冂 而 雨 雨 雨					
	雨					
良	어질　　　**량**	良				
	艮부　　1획					
	` ゛ ㇈ ㇄ 良 良 良					

涼	서늘할 **량**	涼				
	水(氵)부　8획					
	丶丶氵氵氵氵沪沪 沪沪涼涼					
量	헤아릴 **량**	量				
	里부　5획					
	丶口口曰旦昌昌 昌昌量量量					
旅	나그네 **려**	旅				
	方부　6획					
	丶一亍方方扩扩 龙旅旅					
歷	지낼 **력**	歷				
	止부　12획					
	一厂厂厂厍厍厍 厍厍麻麻麻歷歷歷					
力	힘 **력**	力				
	力부　0획					
	フ力					
連	이을 **련**	連				
	辵(辶)부　7획					
	一厂厂厄百豆車 車車連連					
練	익힐 **련**	練				
	糸부　9획					
	乙幺幺幺糸糸糽糽 糽糽絧絧絤絤練練					
烈	매울 **렬**	烈				
	火(灬)부　6획					
	一ア万歹列列列 列烈烈					
列	벌일 **렬**	列				
	刀(刂)부　4획					
	一ア万歹列列					
領	거느릴 **령**	領				
	頁부　5획					
	ノ人人今令令領 領領領領領領領					

令	하여금 　　령	令				
	人부　　　3획					
	ノ 人 스 今 令					
例	법식 　　　레	例				
	人(亻)부　6획					
	ノ 亻 亻 亻 仔 佪 例					
禮	예도 　　　레	禮				
	示부　　13획					
	二 亍 亓 示 礻 礻 秜 秜 秜 秜 禮 禮 禮 禮					
路	길 　　　　로	路				
	足부　　　6획					
	丶 口 口 甼 呈 星 趵 趵 跻 跻 路 路					
老	늙을 　　　로	老				
	老부　　　0획					
	一 十 土 耂 老 老					
露	이슬 　　　로	露				
	雨부　　12획					
	一 帀 雫 雫 雫 雫 雫 雫 雫 霏 霠 霠 露 露					
勞	일할 　　　로	勞				
	力부　　10획					
	丶 丷 丷 丷 丷 灳 燃 燃 燃 勞 勞					
綠	푸를 　　　록	綠				
	糸부　　　8획					
	丶 乡 乡 糸 糸 糸 糸 紵 紵 紵 綠 綠 綠					
論	의논할 　　론	論				
	言부　　　8획					
	丶 亠 亖 言 言 訡 訡 訡 訡 論 論 論 論					
料	헤아릴 　　료	料				
	斗부　　　6획					
	丶 丷 兰 半 米 米 料 料 料					

留	머무를 **류**	留				
柳	田부 5획					
流	丶 𠃌 ㅌ 𠂊 𠛜 留 留 留 留					
六	버들 **류**	柳				
陸	木부 5획					
倫	一 十 才 木 朾 栁 柳 柳					
律	흐를 **류**	流				
理	水(氵)부 7획					
里	丶 丶 氵 氵 泞 浐 浐 流					
李	여섯 **륙**	六				
	八부 2획					
	丶 亠 六 六					
	육지, 뭍 **륙**	陸				
	阜(阝)부 8획					
	𠂤 𠂤 阝 阝¯ 阦 阹 陸 陸 陸 陸					
	인륜 **륜**	倫				
	人(亻)부 8획					
	丿 亻 亻 伶 伶 伶 伶 倫 倫 倫					
	법률 **률**	律				
	彳부 6획					
	丿 彳 彳 彳 彳 律 律 律					
	다스릴 **리**	理				
	玉부 7획					
	一 二 千 王 玾 玾 玾 理 理 理					
	마을 **리**	里				
	里부 0획					
	丶 口 口 日 旦 里 里					
	오얏 **리**	李				
	木부 3획					
	一 十 才 木 杢 李 李					

利	이로울　리	利				
	刀(刂)부　5획					
	ノ 二 千 禾 禾 利 利					
林	수풀　림	林				
	木부　4획					
	一 十 オ 木 木 村 材 林					
立	설　립	立				
	立부　0획					
	、 一 十 立 立					
馬	말　마	馬				
	馬부　0획					
	1 Γ Γ Γ 馬 馬 馬 馬 馬 馬					
莫	없을　막	莫				
	艸(艹)부　7획					
	、 一 十 ポ ガ 苔 苔 苔 苔 莫 莫					
晚	늦을　만	晚				
	日부　7획					
	1 Π Η Η Η' Η' Η' 昤 昤 昤 晚					
萬	일만　만	萬				
	艸(艹)부　9획					
	、 一 十 ポ ガ 苔 苔 苣 苣 萬 萬 萬 萬					
滿	찰　만	滿				
	水(氵)부　11획					
	、 、 氵 氵 氵 汒 汏 泔 泔 滿 滿 滿 滿 滿					
末	끝　말	末				
	木부　1획					
	一 二 十 才 末					
望	바랄　망	望				
	月부　7획					
	、 一 亠 亠 切 切 切 朗 朗 望 望 望					

亡	망할 **망**				
	亠부　　1획	亡			
	`丶亠亡				

忙	바쁠 **망**				
	心(忄)부　　3획	忙			
	丶丶忄忄忙忙				

忘	잊을 **망**				
	心부　　3획	忘			
	丶亠亡广忘忘忘				

每	늘 **매**				
	毋부　　3획	每			
	丿𠂉亡듓每每每				

買	살 **매**				
	貝부　　5획	買			
	丶冂罒罒罒罒 罒罒冒買買				

妹	손아래누이 **매**				
	女부　　5획	妹			
	ㄥ女女女妹妹妹 妹				

賣	팔 **매**				
	貝부　　8획	賣			
	一十士吉吉吉 壺賣賣賣賣賣				

麥	보리 **맥**				
	麥부　　0획	麥			
	一𠃋𠂤夾夾 夾夾麥麥				

免	면할 **면**				
	儿부　　5획	免			
	丿ク夕宁免免				

面	얼굴 **면**				
	面부　　0획	面			
	一丆币丙面面 面面				

眠	잘 **면**	眠				
	目부 5획					
	l �𠃌 冂 月 目 目 眄 眠眠眠					
勉	힘쓸 **면**	勉				
	力부 7획					
	ノ ⺈ ⺈ ⼺ ⼺ 免 免 勉勉					
命	목숨 **명**	命				
	口부 5획					
	ノ 人 ㅅ 合 合 合 命 命					
明	밝을 **명**	明				
	日부 4획					
	l ⼌ ⼌ 日 日 明 明 明					
鳴	울 **명**	鳴				
	鳥부 3획					
	l ⼌ ⼌ ⼝ ⼝ ⼝ ⼝ 鳴 鳴 鳴 鳴 鳴 鳴 鳴					
名	이름 **명**	名				
	口부 3획					
	ノ ク ㄅ ㄅ 名 名					
母	어미 **모**	母				
	母부 1획					
	ㄴ ㄅ 母 母 母					
暮	저물 **모**	暮				
	日부 11획					
	l ⺊ ⺊ ⺿ ⺿ ⺿ 莒 莒 莫 莫 莫 暮 暮					
毛	털 **모**	毛				
	毛부 0획					
	ノ ⼆ 三 毛					
木	나무 **목**	木				
	木부 0획					
	一 十 才 木					

目卯妙武戊無茂舞務墨	눈 **목**				
	目부　　0획	目			
	ㅣ 冂 月 月 目				
	토끼 **묘**				
	卩(巳)부　3획	卯			
	′ ㄅ ㄠ 卯 卯				
	묘할 **묘**				
	女부　　4획	妙			
	ㄥ 女 女 如 如 妙 妙				
	군사 **무**				
	止부　　4획	武			
	ー ニ 十 干 正 武 武				
	다섯째천간 **무**				
	戈부　　1획	戊			
	ノ 厂 斥 戊 戊				
	없을 **무**				
	火(灬)부　8획	無			
	ノ ㇓ ㇒ 竺 竺 舞 舞 無 無 無 無 無				
	우거질 **무**				
	艸(艹)부　5획	茂			
	′ ㄧ ㅓ 艻 芦 芦 茂 茂				
	춤출 **무**				
	舛부　　8획	舞			
	ノ ㇒ 竺 竺 竺 舞 舞 舞 舞 舞 舞 舞 舞 舞				
	힘쓸 **무**				
	力부　　9획	務			
	㇇ マ ㄋ 予 矛 矜 矜 教 務 務				
	먹 **묵**				
	土부　　12획	墨			
	ー 冂 冃 严 曱 里 里 黑 黑 黑 黑 黑 黑 墨				

文	글월 **문**	文				
	文부 0획					
	、一ナ文					
聞	들을 **문**	聞				
	耳부 8획					
	「「「「」門門 門門門閂閂闁聞					
門	문 **문**	門				
	門부 0획					
	「「「「「門門 門					
問	물을 **문**	問				
	口부 8획					
	「「「「」門門 門問問問					
物	만물 **물**	物				
	牛(牛)부 4획					
	ノ 一 牛 牛 牜 物 物 物					
勿	말 **물**	勿				
	勹부 2획					
	ノ 勹 勹 勿					
尾	꼬리 **미**	尾				
	尸부 4획					
	「 コ 尸 尸 尼 屄 尾					
味	맛 **미**	味				
	口부 5획					
	丨 冂 口 口 吽 味 味					
未	아닐 **미**	未				
	木부 1획					
	一 二 丰 未 未					
美	아름다울 **미**	美				
	羊부 3획					
	、丷丷半半美 美美					

米	쌀 **미**	米				
	米부　　　0획					
	`ヽ ゛ ヾ 半 米 米`					
民	백성 **민**	民				
	氏부　　　1획					
	`ㄱ ㄱ �尸 尸 民`					
密	빽빽할 **밀**	密				
	宀부　　　8획					
	`ヽ ゛ 宀 宀 宓 宓 宓` `宓 宓 密 密`					
朴	순박할 **박**	朴				
	木부　　　2획					
	`一 十 才 木 村 朴`					
反	돌이킬 **반**	反				
	又부　　　2획					
	`ヽ 厂 厉 反`					
飯	밥 **반**	飯				
	食부　　　4획					
	`丿 亽 亽 亽 今 今 食` `食 食 飣 飣 飯 飯`					
半	절반 **반**	半				
	十부　　　3획					
	`ヽ 丷 丷 兰 半`					
發	필 **발**	發				
	癶부　　　7획					
	`フ ヲ ダ ダ ゲ 癶 癶` `孙 孙 辫 辫 發`					
放	놓을 **방**	放				
	攴(攵)부　　4획					
	`ヽ 亠 亍 方 岁 방 放` `放`					
防	막을 **방**	防				
	阜(阝)부　　4획					
	`ヽ ㄱ ㄅ 阝 阝 阞 防 防`					

房	방 **방**	房				
	戶부　　　4획					
	、ㅋㄱ戶戶戶房 房					
方	방위 **방**	方				
	方부　　　0획					
	、ㅗ方方					
訪	찾을 **방**	訪				
	言부　　　4획					
	、ㅗㅗ늘늘言言 言訂訂訪訪					
杯	잔 **배**	杯				
	木부　　　4획					
	一十才木杧杯 杯					
拜	절 **배**	拜				
	手부　　　5획					
	、二三手手手手 手拜					
百	일백 **백**	百				
	白부　　　1획					
	一ㄱア万百百					
白	흰 **백**	白				
	白부　　　0획					
	、′白白白					
番	차례 **번**	番				
	田부　　　7획					
	一ㅗㄹ프平采采 釆番番番番					
伐	칠 **벌**	伐				
	人(亻)부　　4획					
	ノイ仁代伐伐					
凡	무릇 **범**	凡				
	几부　　　1획					
	ノ几凡					

法	법 **법**	法				
	水(氵)부　5획					
	丶丶氵汁法法 法					
變	변할 **변**	變				
	言부　16획					
	言絲絲絲絲絲絲絲變變變					
別	나눌 **별**	別				
	刀(刂)부　5획					
	丶口口尸另別別					
兵	군사 **병**	兵				
	八부　5획					
	一厂厂斤兵兵					
病	병들 **병**	病				
	疒부　5획					
	丶一广广广疒疒病病病					
丙	셋째천간 **병**	丙				
	一부　4획					
	一丆丙丙丙					
報	갚을 **보**	報				
	土부　9획					
	一十土去去幸幸幸報報報					
步	걸음 **보**	步				
	止부　3획					
	丨卜止止步步步					
保	보전할 **보**	保				
	人(亻)부　7획					
	丿亻亻们仔仔保保					
復	거듭 복 다시 **부**	復				
	彳부　9획					
	丿夕彳彳彳彳徊徊復復					

福	복 복	福				
伏	示부 9획 一 二 亍 亓 示 示 祁 祁 祁 祁 福 福 福 福					
服	엎드릴 복 人(亻)부 4획 ノ イ 亻 仁 伏 伏	伏				
本	옷 복 月부 4획 丿 刀 月 月 月 服 服 服	服				
奉	근본 본 木부 1획 一 十 才 木 本	本				
逢	받들 봉 大부 5획 一 二 三 声 夫 表 表 奉	奉				
部	만날 봉 辵(辶)부 7획 ノ ク 夂 冬 冬 冬 夆 夆 夆 逢 逢	逢				
扶	나눌 부 邑(阝)부 8획 、 一 亠 立 咅 咅 咅 咅 部 部	部				
浮	도울 부 手(扌)부 4획 一 十 扌 扌 扩 扶 扶	扶				
富	뜰 부 水(氵)부 7획 、 氵 氵 浮 浮 浮 浮 浮 浮 浮	浮				
	부자 부 宀부 9획 、 宀 宀 宁 宇 宣 宣 宣 宣 富 富 富	富				

否	아닐 **부**	否				
	口부　　4획					
	一 フ オ 不 不 否 否					
父	아비 **부**	父				
	父부　　0획					
	ノ ハ グ 父					
夫	지아비 **부**	夫				
	大부　　1획					
	一 二 ナ 夫					
婦	지어미 **부**	婦				
	女부　　8획					
	く 乆 女 女' 女" 女" 妒 妒 妒 婦 婦					
北	북녘 **북** 달아날 **배**	北				
	匕부　　3획					
	一 十 十 北 北					
分	나눌 **분**	分				
	刀부　　2획					
	ノ ハ 今 分					
佛	부처 **불**	佛				
	人(亻)부　　5획					
	ノ イ 仁 仁 佀 佛 佛					
不	아니 **불**	不				
	一부　　3획					
	一 フ 才 不					
朋	벗 **붕**	朋				
	月부　　4획					
	ノ 刀 月 月 朋 朋 朋 朋					
備	갖출 **비**	備				
	人(亻)부　　10획					
	ノ イ 亻 伫 代 備 備 俌 俌 備 備					

比	견줄 **비**					
	比부 0획	比				
	` ㅏ ㅑ 比					
飛	날 **비**					
	飛부 0획	飛				
	㇟ ㇟ ㇟ ㇟ 飛 飛 飛 飛					
悲	슬플 **비**					
	心부 8획	悲				
	ノ ナ ヲ ヺ 非 非 非 非 悲 悲 悲					
非	아닐 **비**					
	非부 0획	非				
	ノ ナ ヲ ヺ 非 非 非					
鼻	코 **비**					
	鼻부 0획	鼻				
	` ㇒ �□ 自 自 自 鼻 鼻 鼻 鼻 鼻 鼻 鼻 鼻					
貧	가난할 **빈**					
	貝부 4획	貧				
	ノ 八 分 分 伶 貧 貧 貧 貧 貧					
氷	얼음 **빙**					
	水부 1획	氷				
] ㇕ ㇆ 氷 氷					
四	넉 **사**					
	囗부 2획	四				
] ㄇ 冂 四 四					
巳	뱀 **사**					
	己부 0획	巳				
	㇕ ㇆ 巳					
仕	벼슬 **사**					
	人(亻)부 3획	仕				
	ノ 亻 仁 什 仕					

使	부릴　　**사**	使				
	人(亻)부　6획					
	ノ イ イ 仁 仁 佢 使 使					
私	사사로울　**사**	私				
	禾부　　2획					
	ノ 二 千 千 禾 私 私					
謝	사절할　　**사**	謝				
	言부　　10획					
	丶 亠 亖 言 言 訁 訂 訂 訃 訃 謝 諍 謝 謝					
士	선비　　**사**	士				
	士부　　0획					
	一 十 士					
思	생각할　　**사**	思				
	心부　　5획					
	丶 口 曰 田 田 思 思 思 思					
師	스승　　**사**	師				
	巾부　　7획					
	ノ イ 亻 亽 冎 自 師 師 師					
絲	실　　**사**	絲				
	糸부　　6획					
	ㄴ ㄠ �115 糸 糸 絲 絲 絲 絲 絲					
射	쏠　　**사**	射				
	寸부　　7획					
	ノ イ 竹 阜 阜 身 身 射 射					
史	역사　　**사**	史				
	口부　　2획					
	丶 口 口 史 史					
事	일　　**사**	事				
	｜부　　7획					
	一 一 亓 曰 写 写 事 事					

寺死舍産山算散殺三尚	절　　　　　**사**	寺				
	寸부　　　3획					
	一 十 土 圡 寺 寺					
	죽을　　　　**사**	死				
	歹부　　　2획					
	一 厂 歹 歹 死 死					
	집　　　　　**사**	舍				
	舌부　　　2획					
	ノ 人 ㅅ 合 全 舎 舍 舍					
	낳을　　　　**산**	産				
	生부　　　6획					
	丶 亠 亠 立 产 产 产 产 産 産					
	메　　　　　**산**	山				
	山부　　　0획					
	丨 山 山					
	셈할　　　　**산**	算				
	竹부　　　8획					
	ノ ㅗ ㅗ 竹 竹 竹 竹 竹 笆 笪 笪 算 算					
	흩어질　　　**산**	散				
	攵(攴)부　8획					
	一 十 卄 出 芇 芇 芇 肯 肯 散 散					
	죽일 **살** 덜 **쇄**	殺				
	殳부　　　7획					
	ノ 乂 ㅈ 关 杀 杀 杀 杀 糸 殺 殺 殺					
	석　　　　　**삼**	三				
	一부　　　2획					
	一 二 三					
	높일　　　　**상**	尚				
	小부　　　5획					
	ㅣ ㅗ 小 小 尚 尚 尚 尚					

常	떳떳할 **상**	常				
	巾부　　8획					
	丶 丷 丷 半 半 尚 尚 尚 常					
賞	상줄 **상**	賞				
	貝부　　8획					
	丶 丷 半 半 尚 尚 尚 尚 賞 賞 賞					
傷	상할 **상**	傷				
	人(亻)부　11획					
	丿 亻 亻 仁 作 作 佢 佢 侮 傷 傷					
相	서로 **상**	相				
	目부　　4획					
	一 十 才 木 初 相 相 相 相					
霜	서리 **상**	霜				
	雨부　　9획					
	一 厂 尸 示 示 示 示 雫 雫 霜 霜 霜 霜 霜					
想	생각할 **상**	想				
	心부　　9획					
	一 十 才 木 初 相 相 相 相 相 想 想 想					
上	위 **상**	上				
	一부　　2획					
	丨 上 上					
喪	잃을 **상**	喪				
	口부　　9획					
	一 十 十 忄 咘 咘 咘 咘 丧 喪 喪					
商	장사 **상**	商				
	口부　　8획					
	丶 亠 立 产 产 商 商 商 商 商 商					
色	빛 **색**	色				
	色부　　0획					
	丿 夕 夕 刍 刍 色					

						
生	날 **생** 生부　0획 ノ 一 ヒ 牛 生	生				
署	관청 **서** 网(罒)부　9획 丶 冖 罒 罒 罒 罘 罘 罘 罘 署 署 署 署 署	署				
書	글 **서** 日부　6획 コ ユ ヨ 聿 聿 書 書 書 書 書	書				
西	서녘 **서** 西부　0획 一 冂 冋 两 西 西	西				
序	차례 **서** 广부　4획 丶 一 广 广 庐 序 序	序				
惜	가엾을 **석** 心(忄)부　8획 丶 丶 忄 忄 忄 忙 忙 惜 惜 惜 惜	惜				
石	돌 **석** 石부　0획 一 ナ 丆 石 石	石				
昔	예 **석** 日부　4획 一 十 卄 昔 昔 昔 昔 昔	昔				
席	자리 **석** 巾부　7획 丶 一 广 广 庐 庐 庐 庐 庐 席	席				
夕	저녁 **석** 夕부　0획 ノ ク 夕	夕				

先	먼저 **선**	先				
	儿부　　4획					
	ノ ト 爿 生 生 先					
船	배 **선**	船				
	舟부　　5획					
	ノ ｒ 丿 月 月 身 舟 舟 舟 船 船					
選	뽑을 **선**	選				
	辵(辶)부　12획					
	' ' ' 巴 巴 巴 巴 巴 巽 巽 巽 巽 選 選 選					
鮮	싱싱할 **선**	鮮				
	魚부　　6획					
	ノ ヶ 存 各 各 角 备 魚 魚 魚 魚 魚 鮮 鮮 鮮					
仙	신선 **선**	仙				
	人(亻)부　3획					
	ノ 亻 仁 仙 仙					
線	줄 **선**	線				
	糸부　　9획					
	' ' 幺 幺 糸 糸 糸 糸' 糸' 糸' 糸' 線 線 線					
善	착할 **선**	善				
	口부　　9획					
	' ' ' ' ' 羊 羊 羊 羊 善 善 善 善					
雪	눈 **설**	雪				
	雨부　　3획					
	' ' ' ' 雨 雨 雨 雨 雪 雪 雪 雪					
說	말씀 **설**	說				
	言부　　7획					
	' ' ' ' ' 言 言 言 言 說 說 說 說					
設	베풀 **설**	設				
	言부　　4획					
	' ' ' ' ' 言 言 言 言 設 設 設					

舌	혀 **설** 舌부　　0획 ノ 二 千 舌 舌 舌	舌			
星	별 **성** 日부　　5획 丶 口 日 日 尸 尸 昆 星 星	星			
省	살필 **성** 덜 생 目부　　4획 丿 丿 小 少 少 省 省 省 省	省			
姓	성씨 **성** 女부　　5획 乚 爿 女 女 妙 妙 姓 姓	姓			
聖	성인 **성** 耳부　　7획 一 丆 丆 丆 耳 耳 耵 耵 耵 耵 聖 聖 聖	聖			
性	성품 **성** 心(忄)부　5획 丶 丶 忄 忄 忄 性 性	性			
盛	성할 **성** 皿부　　7획 丿 厂 厈 厈 成 成 成 成 成 盛 盛 盛	盛			
聲	소리 **성** 耳부　　11획 一 十 士 声 声 声 殸 殸 殸 殸 殸 聲 聲	聲			
成	이룰 **성** 戈부　　3획 丿 厂 厈 厈 成 成 成	成			
城	재 **성** 土부　　7획 一 十 土 圵 圹 圹 圹 城 城 城	城			

誠	정성 **성**	誠				
	言부　7획					
	`、 ` ` ` 言 言` `訂 訂 訂 訪 試 誠 誠`					
細	가늘 **세**	細				
	糸부　5획					
	`ㄥ ㄠ ㄠ ㄠ 糸 糸 糸` `紅 紺 細 細`					
勢	권세 **세**	勢				
	力부　11획					
	`一 十 土 土 寺 寺 寺` `寺 執 執 執 勢 勢`					
稅	세금 **세**	稅				
	禾부　7획					
	`、 二 千 禾 禾 禾 和` `和 和 和 秒 稅`					
洗	씻을 **세**	洗				
	水(氵)부　6획					
	`、 丶 氵 氵 沪 泮 洗` `洗 洗`					
世	인간 **세**	世				
	一부　4획					
	`一 十 廿 世 世`					
歲	해 **세**	歲				
	止부　9획					
	`、 ト 止 止 产 产 产` `产 产 产 歲 歲 歲`					
所	바 **소**	所				
	戶부　4획					
	`、 丿 尸 尸 戶 所 所` `所`					
素	바탕 **소**	素				
	糸부　4획					
	`一 二 丰 主 丰 素 素` `素 素 素`					
消	사라질 **소**	消				
	水(氵)부　7획					
	`、 丶 氵 氵 沪 沪 沪` `消 消 消`					

笑	웃음	소	笑				
	竹부	4획					
	ノ ト ゲ 竹 竹 竺 竺 竿 笑						
小	작을	소	小				
	小부	0획					
	亅 小 小						
少	적을	소	少				
	小부	1획					
	亅 小 小 少						
速	빠를	속	速				
	辵(辶)부	7획					
	一 一 一 一 一 市 束 束 束 凍 涑 速						
續	이을	속	續				
	糸부	15획					
	幺 糸 糸 糸' 絲 綪 綪 綪 綪 綪 績 績 績 續						
俗	풍속	속	俗				
	人(亻)부	7획					
	ノ 亻 亻 亻 俗 伀 俗 俗						
孫	손자	손	孫				
	子부	7획					
	了 了 子 子' 子' 孫 孫 孫 孫 孫						
送	보낼	송	送				
	辵(辶)부	6획					
	' ハ ハ 𠂤 关 关 送 送 送						
松	소나무	송	松				
	木부	4획					
	一 十 才 木 木 松 松 松						
收	거둘	수	收				
	攴(攵)부	2획					
	丨 丩 丩 收 收 收						

愁	근심 수					
	心부 9획	愁				
	ノ ニ 千 禾 禾 禾 秋 秋 秋 愁 愁 愁					

樹	나무 수					
	木부 12획	樹				
	十 才 木 木 村 杧 柑 栖 梙 枦 梺 樹 樹					

誰	누구 수					
	言부 8획	誰				
	、 亠 言 言 言 言 訂 訃 詿 詳 誰 誰 誰					

修	닦을 수					
	、人(亻)부 8획	修				
	ノ 亻 亻 竹 竹 攸 修 修 修					

首	머리 수					
	首부 0획	首				
	、 丷 ソ 斗 首 苩 首 首 首					

須	모름지기 수					
	頁부 3획	須				
	ノ 彡 彡 彡 矛 矛 須 須 須 須 須					

壽	목숨 수					
	士부 11획	壽				
	一 十 士 吉 青 丰 青 壽 壽 壽 壽 壽 壽 壽					

水	물 수					
	水부 0획	水				
	丿 刀 水 水					

受	받을 수					
	又부 6획	受				
	、 ぐ 爫 爫 ⺤ 罒 受 受					

雖	비록 수					
	隹부 9획	雖				
	、 口 口 呂 吊 虽 虽 虽 虽 虽 虽 雖 雖 雖					

秀	빼어날　　秀					
	禾부　　2획					
	一 二 千 千 禾 禾 秀					
數	셈할　　數					
	攴(攵)부　11획					
	丶 口 中 甲 串 婁 婁 婁 婁 婁 婁 數 數 數					
手	손　　手					
	手부　　0획					
	一 二 三 手					
授	줄　　授					
	手(扌)부　8획					
	一 十 才 扌 扩 扩 扩 扩 护 授 授					
守	지킬　　守					
	宀부　　3획					
	丶 丶 宀 宁 守 守					
淑	맑을　　淑					
	水(氵)부　8획					
	丶 丶 氵 汁 汁 汁 汁 沫 淑 淑					
叔	아재비　　叔					
	又부　　6획					
	丨 十 上 才 木 叔 叔					
宿	잘　　宿					
	宀부　　8획					
	丶 丶 宀 宀 宁 宀 宿 宿 宿 宿					
純	순수할　　純					
	糸부　　4획					
	乡 乡 纟 纟 糸 糽 紆 紃 純					
順	순할　　順					
	頁부　　3획					
	丿 刂 川 川 川 顺 順 順 順 順					

戌	열한째지지 **술**		戌				
	戈부　　2획						
	一 厂 厂 戊 戌 戌						
崇	공경할 **숭**		崇				
	山부　　8획						
	丿 屮 屮 屮 屮 岜 崇 崈 崇 崇						
習	익힐 **습**		習				
	羽부　　5획						
	フ ヲ ヲ ヲ ヲ ヲ 羽 羽 習 習 習						
拾	주울 **습**		拾				
	手(扌)부　6획						
	一 扌 扌 扌 扝 拾 拾 拾						
勝	이길 **승**		勝				
	力부　　10획						
	丿 刀 月 月 月 肝 肝 胖 胖 膚 勝 勝						
承	이을 **승**		承				
	手부　　4획						
	フ 了 了 矛 承 承 承						
乘	탈 **승**		乘				
	丿부　　9획						
	一 二 千 千 千 乖 乖 乘 乘 乘						
是	곧을 **시**		是				
	日부　　5획						
	丨 冂 曰 曰 旦 早 昰 是 是						
詩	글귀 **시**		詩				
	言부　　6획						
	丶 二 三 言 言 言 言 計 詁 計 詩 詩						
時	때 **시**		時				
	日부　　6획						
	丨 冂 日 日 日 昈 昈 時 時						

施	베풀 **시**	施				
	方부　　5획					
	、一方方扩㢮施施					
示	보일 **시**	示				
	示부　　0획					
	一二亍示示					
視	볼 **시**	視				
	見부　　5획					
	一二亍亍示示礻礻礻礻視視					
試	시험할 **시**	試				
	言부　　6획					
	、一一一一言言言試試試試試試					
市	저자 **시**	市				
	巾부　　2획					
	、一亠亠市市					
始	처음 **시**	始				
	女부　　5획					
	く夕女女女始始					
氏	성 **씨**	氏				
	氏부　　0획					
	一厂厄氏					
食	밥 **식**	食				
	食부　　0획					
	ノ人人今今今食食食					
式	법 **식**	式				
	弋부　　3획					
	一二干式式式					
植	심을 **식**	植				
	木부　　8획					
	一十才木术栌栌栎栎植植植					

						
識	알 식 기록할 지 言부　12획 ` 一 = 言 言 言 言 言 言 諳 諳 諳 識 識 識	識				
神	귀신 신 示부　5획 一 = 于 于 示 和 和 和 神	神				
辛	매울 신 辛부　0획 ` 一 = 立 产 音 辛	辛				
身	몸 신 身부　0획 ` ｆ ｆ 月 自 身 身	身				
信	믿을 신 人(亻)부　7획 丿 亻 亻 亻 信 信 信 信 信	信				
新	새로울 신 斤부　9획 ` 一 = ㅗ 立 立 辛 亲 亲 新 新 新 新	新				
臣	신하 신 臣부　0획 丨 厂 厂 厈 臣 臣 臣 臣	臣				
申	펼 신 田부　0획 丨 口 曰 日 申	申				
實	열매 실 宀부　11획 ` ` 宀 宀 宀 宀 宵 宵 宵 宵 審 實 實	實				
室	집 실 宀부　6획 ` ` 宀 宀 宇 宇 宰 室	室				

失	잃을 **실**					
	大부　　2획	失				
	ノ　ヒ　ニ　失　失					
深	깊을 **심**					
	水(氵)부　　8획	深				
	丶丶冫汀汀汀涇 涇涇深深					
甚	더욱 **심**					
	甘부　　4획	甚				
	一十十井甘其其 其甚					
心	마음 **심**					
	心부　　0획	心				
	丶心心心					
十	열 **십**					
	十부　　0획	十				
	一十					
我	나 **아**					
	戈부　　3획	我				
	ノ二干手我我我					
兒	아이 **아**					
	儿부　　6획	兒				
	ノ丶丶臼臼臼臼 兒					
惡	악할 **악**					
	心부　　8획	惡				
	一一丁丌丐丐丐 亞亞惡惡惡					
眼	눈 **안**					
	目부　　6획	眼				
	丨冂冂目目目 目眼眼眼					
案	안석, 책상 **안**					
	木부　　6획	案				
	丶丶宀宀安安安 案案案					

顔	얼굴 **안**	顔				
	頁부　　9획					
	亠亠亠立产产彦 彦彦彦顔顔顔顔					
安	편안할 **안**	安				
	宀부　　3획					
	丶丷宀安安					
巖	바위 **암**	巖				
	山부　　20획					
	丶屵屵屵屵屵 屵屵屵屵巖巖巖					
暗	어두울 **암**	暗				
	日부　　9획					
	丨冂日日日'旷旷 旷暗暗暗暗暗					
仰	우러를 **앙**	仰				
	人(亻)부　　4획					
	丿亻仃仰仰					
愛	사랑 **애**	愛				
	心부　　9획					
	一爫爫爫爫爫爫 愛愛愛愛愛愛愛					
哀	슬플 **애**	哀				
	口부　　6획					
	丶亠亠古古戸哀 哀哀					
野	들 **야**	野				
	里부　　4획					
	丶冂日日甲甲里 野野野野					
夜	밤 **야**	夜				
	夕부　　5획					
	丶亠广疒夜夜夜 夜					
也	어조사 **야**	也				
	乙부　　2획					
	一九也					

若	같을 **약**	若				
	艸(艹)부 5획					
	ㅡ ㅜ ㅛ ㅛ 艹 艻 若 若 若					
約	맺을 **약**	約				
	糸부 3획					
	ㄥ ㄥ ㅿ ㅺ 糸 糸 約 約 約					
藥	약 **약**	藥				
	艸(艹)부 15획					
	ㅡ ㅜ ㅛ 莎 莎 药 萮 萮 萮 薍 藥 藥 藥 藥					
弱	약할 **약**	弱				
	弓부 7획					
	ㄱ ㄱ 弓 弓 弔 弱 弱 弱 弱 弱					
養	기를 **양**	養				
	食부 6획					
	ㅇ ㅛ ㅛ ㅛ 羊 美 美 美 姜 姜 姜 養 養 養					
陽	볕 **양**	陽				
	阜(阝)부 9획					
	ㄱ ㄱ ㅏ 阝 阝 阴 阴 阴 阴 陽 陽 陽					
讓	사양할 **양**	讓				
	言부 17획					
	ㅡ ㅛ ㅑ 言 訇 諄 諄 諄 諄 讓 讓 讓 讓 讓 讓 讓					
羊	양 **양**	羊				
	羊부 0획					
	ㅇ ㅛ ㅛ ㅛ 兰 羊					
揚	오를 **양**	揚				
	手(扌)부 9획					
	ㅡ ㅓ ㅓ ㅓ 扩 护 押 押 押 揚 揚 揚					
洋	큰바다 **양**	洋				
	水(氵)부 6획					
	ㅇ ㅇ 氵 氵 沪 汫 汫 洋 洋					

語	말씀	어				
	言부	7획	語			
	`ヽ二ニ言言言` `言訂訝語語語語`					
魚	물고기	어				
	魚부	0획	魚			
	`ノクク各各角魚` `魚魚魚魚`					
漁	어부	어				
	水(氵)부	11획	漁			
	`ヽ氵氵氵汐汐泊` `渔渔渔渔渔漁`					
於	어조사	어				
	方부	4획	於			
	`ヽ二テ方方扴於` `於`					
憶	생각할	억				
	心(忄)부	13획	憶			
	`ヽヽ忄忄忄忄忄` `憶忙悟惜憶憶憶`					
億	억	억				
	人(亻)부	13획	億			
	`ノイイ伫伫佇位` `倍倍倍倍億億億`					
言	말씀	언				
	言부	0획	言			
	`ヽ二亠言言言言`					
嚴	엄할	엄				
	口부	17획	嚴			
	`ヽロ吅吅严严严` `严严厈厈厣嚴嚴嚴`					
業	업	업				
	木부	9획	業			
	`丨丬丬业业业业` `业业堂堂業業`					
如	같을	여				
	女부	3획	如			
	`く夕女如如如`					

한자	훈음 / 부수 / 획순	쓰기				
余	나 **여** / 人부 5획 / ノ 人 ㅅ 今 今 余 余	余				
餘	남을 **여** / 食부 7획 / ノ 𠆢 ⺈ 今 今 食 食 飠 飣 飿 飾 餘 餘 餘	餘				
汝	너 **여** / 水(氵)부 3획 / ⺀ 氵 氵 汝 汝 汝	汝				
與	더불어 **여** / 臼부 7획 / ′ ′ ′ ′ ′ ′ ′ 臼 臼 臼 與 與 與	與				
逆	거스를 **역** / 辵(辶)부 6획 / ′ ′ ′ 兰 并 屰 逆 逆 逆	逆				
亦	또 **역** / 亠부 4획 / ′ 亠 ナ 方 亦 亦	亦				
易	바꿀 **역** 쉬울 **이** / 日부 4획 / ′ 冂 日 日 旦 旦 易 易	易				
研	갈, 궁구할 **연** / 石부 6획 / ′ ア 石 石 石 研 研 研 研 研	研				
然	그럴 **연** / 火(灬)부 8획 / ノ ク タ タ ㄆ 外 外 然 然 然 然 然 然	然				
煙	연기 **연** / 火부 9획 / ′ ′ ⺌ 火 灯 炉 炉 炬 焰 焰 煙 煙	煙				

悅	기쁠　　　**열**	悅				
	心(忄)부　7획					
	`、、忄忄忄怡` `怡怡悅`					
熱	더울　　　**열**	熱				
	火(灬)부　11획					
	`一十土立立幸` `幸執執執熱熱`					
炎	불꽃　　　**염**	炎				
	火부　　　4획					
	`、、丷火火炎` `炎`					
葉	잎　　　　**엽**	葉				
	艸(艹)부　9획					
	`、十十廿世世` `苧苹苹苹葉葉`					
永	길　　　　**영**	永				
	水부　　　1획					
	`、了永永永`					
英	꽃부리　　**영**	英				
	艸(艹)부　5획					
	`、十十廿芁芐` `英英`					
迎	맞을　　　**영**	迎				
	辵(辶)부　4획					
	`、「卬卬卬迎` `迎`					
榮	영화　　　**영**	榮				
	木부　　　10획					
	`、、、、芯芯` `炏炏炏炏荣荣榮`					
藝	재주　　　**예**	藝				
	艸(艹)부　15획					
	`、十廿廿芑芑` `莿執執藝藝藝藝`					
誤	그르칠　　**오**	誤				
	言부　　　7획					
	`、一一三言言` `言訳訳詛詛誤誤`					

						
烏	까마귀 **오** 火(灬)부 6획 ´ ´ ´ ŕ ŕ 烏 烏 烏 烏 烏	烏				
悟	깨달을 **오** 心(忄)부 7획 ´ ´ 忄 忄 忓 悟 悟 悟 悟	悟				
吾	나 **오** 口부 4획 一 丆 五 五 吾 吾 吾	吾				
午	낮 **오** 十부 2획 ´ ´ 二 午	午				
五	다섯 **오** 二부 2획 一 丁 五 五	五				
玉	구슬 **옥** 玉부 0획 一 二 干 王 玉	玉				
屋	집 **옥** 尸부 6획 ´ ユ コ 尸 尸 尸 屋 屋 屋	屋				
溫	따뜻할 **온** 水(氵)부 10획 ´ 冫 氵 沪 沪 沪 沪 溫 溫 溫 溫 溫	溫				
瓦	기와 **와** 瓦부 0획 一 丁 千 瓦 瓦	瓦				
臥	누울 **와** 臣부 2획 一 丆 굠 굠 굠 臣 臥 臥	臥				

完	완전할 **완**	完				
	宀부　　4획					
	` ㇑ 宀 宁 完 完					
日	말할 **왈**	日				
	日부　　0획					
	㇑ 冂 日 日					
往	갈 **왕**	往				
	彳부　　5획					
	` ㇒ 彳 彳 彳 往 往 往					
王	임금 **왕**	王				
	玉부　　0획					
	一 二 千 王					
外	바깥 **외**	外				
	夕부　　2획					
	㇒ ㇇ 夕 外 外					
要	중요할 **요**	要				
	襾부　　3획					
	一 ㇇ 冂 襾 襾 襾 要 要					
浴	목욕할 **욕**	浴				
	水(氵)부　　7획					
	` 冫 氵 氵 浴 浴 浴 浴 浴					
欲	욕심 **욕**	欲				
	欠부　　7획					
	㇒ ㇔ 夕 父 夵 谷 谷 谷 欲 欲					
勇	날랠 **용**	勇				
	力부　　7획					
	㇇ 丂 𠃌 丙 丙 甬 甬 勇 勇					
用	쓸 **용**	用				
	用부　　0획					
	㇒ 刀 月 月 用					

容	얼굴　　　　용 宀부　　　7획 丶丷宀宀宀宀宋 宋容容	容				
憂	근심　　　　우 心부　　　11획 一丆丙丙百百直 真恵惪惪惪憂憂	憂				
尤	더욱　　　　우 尢부　　　1획 一ナ尢尤	尤				
又	또　　　　　우 又부　　　0획 フ又	又				
遇	만날　　　　우 辵(辶)부　9획 丶口口日日禺禺 禺禺禺禺禺遇	遇				
友	벗　　　　　우 又부　　　2획 一ナ方友	友				
雨	비　　　　　우 雨부　　　0획 一亅冂币雨雨雨 雨	雨				
牛	소　　　　　우 牛부　　　0획 丿�593牛	牛				
于	어조사　　　우 二부　　　1획 一二于	于				
右	오른쪽　　　우 口부　　　2획 一ナ才右右	右				

宇	집 **우**				
	宀부　　3획	宇			
	丶丷宀宇宇宇				
雲	구름 **운**				
	雨부　　4획	雲			
	一二千千雨雨雨 雨雲雲雲雲				
運	움직일 **운**				
	辵(辶)부　　9획	運			
	一一一一一一一一 宣軍軍軍運運				
云	이를, 말할 **운**				
	二부　　2획	云			
	一二云云				
雄	수컷 **웅**				
	隹부　　4획	雄			
	一ナ左左広広 広広雄雄雄				
原	근원 **원**				
	厂부　　8획	原			
	一厂厂厂厂厂厂 原原原				
園	동산 **원**				
	囗부　　10획	園			
	丨冂冂門門門周 周周園園園園				
圓	둥글 **원**				
	囗부　　10획	圓			
	丨冂冂門門門周 周圓圓圓圓圓				
遠	멀 **원**				
	辵(辶)부　　10획	遠			
	一十土吉吉吉吉 吉吉袁袁遠遠遠				
怨	원망 **원**				
	心부　　5획	怨			
	ノクタ夘夗怨怨 怨怨				

願	원할 **원**	願				
	頁부　　10획					
	一 厂 厂 圧 盾 盾 原 原 原 原 原 顧 願 願 願					
元	으뜸 **원**	元				
	儿부　　2획					
	一 二 テ 元					
月	달 **월**	月				
	月부　　0획					
	丿 刀 月 月					
位	벼슬 **위**	位				
	人(亻)부　　5획					
	丿 亻 亻 仁 付 位 位					
威	위엄 **위**	威				
	女부　　6획					
	一 厂 厂 反 反 反 威 威 威					
危	위태할 **위**	危				
	卩(巳)부　　4획					
	丿 夕 夕 产 危 危					
偉	클 **위**	偉				
	人(亻)부　　9획					
	丿 亻 亻 仁 佇 律 律 偉 偉 偉 偉					
爲	할 **위**	爲				
	爪부　　8획					
	一 丷 丷 爫 产 产 爲 爲 爲 爲 爲					
油	기름 **유**	油				
	水(氵)부　　5획					
	丶 丶 氵 汁 汩 油 油 油					
由	까닭 **유**	由				
	田부　　0획					
	丿 口 巾 由 由					

遺	남을　　　유 辵(辶)부　12획 丶口口中虫虫串虫 虫虫虫虫遺遺遺	遺			
遊	놀　　　유 辵(辶)부　9획 丶丶亍方方扩 㳄㳄游游游遊	遊			
酉	닭　　　유 酉부　0획 一丁厂丏西西酉	酉			
柔	부드러울　유 木부　5획 丁マヱ子予予 柔柔	柔			
幼	어릴　　유 幺부　2획 ㄥㄠㄠ幻幼	幼			
唯	오직　　유 口부　8획 丨口口叮叮叮 咋咋唯唯	唯			
猶	오히려　유 犬(犭)부　9획 丿ㄛㄛㄛ犷犷 狞狞猶猶猶	猶			
有	있을　　유 月부　2획 一ナオ右有有	有			
肉	고기　　육 肉부　0획 丨冂内内肉肉	肉			
育	기를　　육 肉(月)부　4획 丶亠云穴育育 育	育			

銀	은　　　　　　은 金부　　　6획 ノ ヶ ᄼ ᅩ ᅪ ᅭ ᅮ 釒 釕 釖 釗 鉬 鉬 銀	銀				
恩	은혜　　　　은 心부　　　6획 １ 冂 日 円 因 因 因 恩 恩 恩	恩				
乙	새　　　　　을 乙부　　　0획 乙	乙				
陰	그늘　　　　음 阜(阝)부　8획 ' ᄀ 阝 阝 阶 阾 隂 陰 陰 陰 陰	陰				
飲	마실　　　　음 食부　　　4획 ノ 𠂉 𠂊 ゟ ᅌ ᅌ 育 飠 飠 飠 飿 飲 飲	飲				
音	소리　　　　음 音부　　　0획 ` 亠 ᅩ 立 立 音 音 音 音	音				
吟	읊을　　　　음 口부　　　4획 １ 冂 口 叭 吟 吟 吟	吟				
邑	고을　　　　읍 邑부　　　0획 ` 冂 口 吕 吊 吊 邑	邑				
泣	울　　　　　읍 水(氵)부　5획 ` 氵 氵 汁 汁 汁 泣 泣	泣				
應	응할　　　　응 心부　　　13획 ` 亠 广 广 广 庐 庐 庐 庐 雁 雁 雁 應	應				

意	뜻 **의**	意				
	心부　　9획					
	`丶 一 亠 立 产 音` `音 音 音 意 意 意`					
矣	어조사 **의**	矣				
	矢부　　2획					
	`厶 ㄥ 纟 纟 矢 矣`					
衣	옷 **의**	衣				
	衣부　　0획					
	`丶 一 ㅜ ㅜ 衣 衣`					
義	옳을 **의**	義				
	羊부　　7획					
	`丶 丷 丷 羊 羊 羊` `羊 羊 羊 義 義 義`					
議	의논할 **의**	議				
	言부　　13획					
	`一 亠 言 言 計 詳 議` `詳 詳 詳 詳 詳 議 議`					
醫	의원 **의**	醫				
	酉부　　11획					
	`一 丂 丆 医 殴 殹` `殹 殹 殹 醫 醫 醫`					
依	의지할 **의**	依				
	人(亻)부　　6획					
	`丿 亻 亻 冇 伩 依` `依`					
耳	귀 **이**	耳				
	耳부　　0획					
	`一 丆 下 F 王 耳`					
異	다를 **이**	異				
	田부　　6획					
	`丶 口 日 用 田 毘` `畀 畀 異 異`					
二	두 **이**	二				
	二부　　0획					
	`一 二`					

以	써 **이**	以				
	人부 3획					
	丶 レ レ 以 以					
而	어조사 **이**	而				
	而부 0획					
	一 丁 丁 丙 而 而					
移	옮길 **이**	移				
	禾부 6획					
	丿 二 千 禾 禾 禾 移 移 移 移					
已	이미 **이**	已				
	己부 0획					
	𠃌 𠃍 已					
益	더할 **익**	益				
	皿부 5획					
	丶 八 八 今 兴 关 益 益 益 益					
引	끌 **인**	引				
	弓부 1획					
	𠃌 𠃍 弓 引					
印	도장 **인**	印				
	卩(㔾)부 4획					
	丿 仁 F E 印 印					
寅	범 **인**	寅				
	宀부 8획					
	丶 宀 宀 宀 宀 宁 宫 官 宙 宙 寅 寅					
人	사람 **인**	人				
	人부 0획					
	丿 人					
仁	어질 **인**	仁				
	人(亻)부 2획					
	丿 亻 仁 仁					

認	인정할 **인**					
	言부 7획	認				
	`丶亠亠言言言` `訂訒認認認認認`					
因	인할 **인**					
	口부 3획	因				
	`丨冂冃円冈因`					
忍	참을 **인**					
	心부 3획	忍				
	`フ刀刃忍忍忍忍`					
日	날 **일**					
	日부 0획	日				
	`丨冂冃日`					
一	한 **일**					
	一부 0획	一				
	`一`					
壬	아홉째천간 **임**					
	士부 1획	壬				
	`丿二千壬`					
入	들 **입**					
	入부 0획	入				
	`丿入`					
字	글자 **자**					
	子부 3획	字				
	`丶丶宀宁宇字`					
者	놈 **자**					
	老부 5획	者				
	`一十土耂耂者者` `者者`					
姉	맏누이 **자**					
	女부 5획	姉				
	`乚女女女妒妒姉` `姉`					

慈	사랑	자	慈				
	心부	10획					
	ﾞ ﾞ ゛ ﾟ ﾟ ﾟ ﾟ ﾟ 茲 茲 茲 慈 慈 慈						
自	스스로	자	自				
	自부	0획					
	ノ イ 自 自 自 自						
子	아들	자	子				
	子부	0획					
	フ 了 子						
昨	어제	작	昨				
	日부	5획					
	I 冂 日 日 日 昨 昨 昨						
作	지을	작	作				
	人(イ)부	5획					
	ノ イ 竹 竹 竹 竹 作 作						
壯	굳셀	장	壯				
	士부	4획					
	I 丬 丬 爿 爿 壯 壯						
章	글	장	章				
	立부	6획					
	ﾞ ﾞ ﾟ ﾟ 立 产 音 音 音 音 章 章						
長	길	장	長				
	長부	0획					
	I 厂 厂 F 트 트 長 長						
場	마당	장	場				
	土부	9획					
	一 十 土 圹 圹 坦 坦 坦 塓 場 場						
將	장수	장	將				
	寸부	8획					
	I 丬 丬 爿 爿 护 护 护 护 將 將 將						

再	두번 **재**					
	冂부　　4획	再				
	一 丆 冂 币 再 再					
栽	심을 **재**					
	木부　　6획	栽				
	一 十 土 圡 圭 耓 耓 栽栽栽					
哉	어조사 **재**					
	口부　　6획	哉				
	一 十 土 吉 吉 哉 哉哉					
在	있을 **재**					
	土부　　3획	在				
	一 ナ 才 右 在 在					
材	재목 **재**					
	木부　　3획	林				
	一 十 才 木 木 村 材					
財	재물 **재**					
	貝부　　3획	財				
	丨 冂 冂 月 目 貝 貝- 財財					
才	재주 **재**					
	手(扌)부　　0획	才				
	一 十 才					
爭	다툴 **쟁**					
	爪(爫)부　　4획	爭				
	爭					
著	나타날 **저**					
	艸(艹)부　　9획	著				
	莑 莘 著 著 著 著					
低	낮을 **저**					
	人(亻)부　　5획	低				
	ノ 亻 亻 仁 仟 低 低					

貯	쌓을　　　**저**	貯				
	貝부　　　5획					
	⎮ 冂 冃 月 貝 貯 貯 貯 貯 貯 貯 貯					
的	과녁　　　**적**	的				
	白부　　　3획					
	⧸ ⎰ 冇 白 白 的 的 的					
敵	대적할　　**적**	敵				
	攴(攵)부　11획					
	亠 ⺗ 亠 产 产 产 商 商 商 商 商 敵 敵 敵					
赤	붉을　　　**적**	赤				
	赤부　　　0획					
	一 十 土 ナ 赤 赤 赤					
適	알맞을　　**적**	適				
	辵(辶)부　11획					
	⎞ 亠 ⺗ 亠 产 产 产 商 商 商 商 商 滴 適 適					
錢	돈　　　　**전**	錢				
	金부　　　8획					
	⎯ 𠂉 𠂊 𠂆 产 全 全 金 金 錢 錢 錢 錢 錢					
田	밭　　　　**전**	田				
	田부　　　0획					
	⎮ 冂 日 田 田					
典	법　　　　**전**	典				
	八부　　　6획					
	⎮ 冂 日 由 曲 典 典 典					
戰	싸움　　　**전**	戰				
	戈부　　　12획					
	⎞ ⎞ 冖 冖 严 严 單 單 單 單 單 戰 戰 戰					
前	앞　　　　**전**	前				
	刀(刂)부　7획					
	⎞ ⎝ 兰 产 前 前 前 前 前					

全	온전 **전** 入부　4획 ノ 入 人 仝 今 全	全				
電	전기 **전** 雨부　5획 一 宀 戸 币 币 币 币 雨 雷 雪 雷 雷 電	電				
傳	전할 **전** 人(亻)부　11획 ノ 亻 亻 亻 佢 佢 佢 傳 傳 傳 傳 傳 傳	傳				
展	펼 **전** 尸부　7획 一 コ 尸 尸 尸 屈 屈 展 展 展	展				
絶	끊을 **절** 糸부　6획 ㄥ ㄠ ㄠ ㄠ 糸 糸 糸 糸 糸 糸 絶	絶				
節	마디 **절** 竹부　9획 ノ ⺮ ⺮ ⺮ 竺 竺 竺 笝 笝 笝 笝 笝 節 節	節				
店	가게 **점** 广부　5획 ヽ 广 广 广 庐 店 店	店				
接	맞을 **접** 手(扌)부　8획 一 十 扌 扌 扩 扩 护 按 接 接	接				
靜	고요할 **정** 青부　8획 二 十 土 青 青 青 青 青 青 靜 靜 靜 靜 靜	靜				
貞	곧을 **정** 貝부　2획 ヽ 卜 ゲ 占 占 首 首 貞 貞	貞				

精	깨끗할　정	精				
	米부　　8획					
	⺀⺀⺀⺀⺀⺀⺀⺀ 精精精精精精精					
庭	뜰　　정	庭				
	广부　　7획					
	⺀⺀广广庐庐庭 庭庭庭					
情	뜻　　정	情				
	心(忄)부　8획					
	⺀⺀忄忄忄情情 情情情情					
淨	맑을　정	淨				
	水(氵)부　8획					
	⺀⺀氵氵氵氵氵氵 淨淨淨淨					
停	머무를　정	停				
	人(亻)부　9획					
	ノ亻亻亻广广信 停停停停					
正	바를　정	正				
	止부　　1획					
	一丁下正正					
井	우물　정	井				
	二부　　2획					
	一二井井					
丁	장정　정	丁				
	一부　　1획					
	一丁					
政	정사　정	政				
	攴(攵)부　5획					
	一丁下正正政 政政					
頂	정수리　정	頂				
	頁부　　2획					
	一丁丁丁丁丁頂頂 頂頂頂頂					

定	정할 **정** 宀부 5획 丶丶宀宀宀定 定	定			
除	덜 **제** 阜(阝)부 7획 丶彐阝阝阽阼除 除除除	除			
弟	아우 **제** 弓부 4획 丶丷䒑彐弟弟弟	弟			
諸	여러 **제** 言부 9획 丶一言言言言言 計計訐訝諸諸諸	諸			
帝	임금 **제** 巾부 6획 丶亠亠产产帝 帝帝	帝			
題	제목 **제** 頁부 9획 丨口日무무昰是 是是是題題題題	題			
祭	제사 **제** 示부 6획 丿夕夕夕夘奴奴 奴奴祭祭	祭			
製	지을 **제** 衣부 8획 丿彡亇朱朱制制 制制製製製製製	製			
第	차례 **제** 竹부 5획 丿仁仁竹竹竹笋 笋笋第第	第			
調	고를 **조** 言부 8획 丶一言言言言言 訂訶調調調調調	調			

								
助	도울 조	力부 5획	ㅣ П FI FI 目 助	助				
鳥	새 조	鳥부 0획	´ ⺆ ⼾ ⼾ ⼾ ⾃ 鳥 鳥 鳥 鳥 鳥	鳥				
朝	아침 조	月부 8획	一 十 古 古 古 直 卓 軘 朝 朝 朝	朝				
早	이를 조	日부 2획	⼘ 冂 曰 曰 早 早	早				
兆	조짐 조	儿부 4획	ノ ノ 丬 兆 兆 兆	兆				
造	지을 조	辵(辶)부 7획	ノ ⼂ 二 牛 牛 告 告 浩 浩 浩 造	造				
祖	할아비 조	示부 5획	⼀ 二 于 亍 示 利 利 祖 祖 祖	祖				
足	발 족	足부 0획	⼘ 冂 口 무 무 足 足	足				
族	일가 족	方부 7획	⼂ ⼂ テ 方 方 方 旂 旂 族 族	族				
尊	높을 존	寸부 9획	⼂ 八 父 代 伶 伶 筲 筲 筲 筲 尊 尊	尊				

存	있을 존	存			
	子부 3획				
	ナ ナ オ ギ 存 存				
卒	마칠 졸	卒			
	十부 6획				
	丶 亠 广 厷 交 卒 卒				
從	따를 종	從			
	彳부 8획				
	ノ ク イ 彳 衸 衸 從 衸 衸 從 從				
宗	마루 종	宗			
	宀부 5획				
	丶 丷 宀 宀 宀 宗 宗				
終	마칠 종	終			
	糸부 5획				
	丶 幺 幺 乡 糸 糸 糸 終 終 終 終				
鐘	쇠북 종	鐘			
	金부 12획				
	ノ 人 ヒ 今 全 金 釒 釒 鈡 錇 鐕 鐘 鐘 鐘				
種	씨 종	種			
	禾부 9획				
	ノ 二 千 禾 禾 禾 禾 秆 秆 稍 稍 稈 種 種				
坐	앉을 좌	坐			
	土부 4획				
	ノ 人 丛 坐 坐 坐 坐				
左	왼 좌	左			
	工부 2획				
	一 ナ 大 左 左				
罪	허물 죄	罪			
	网(罒)부 8획				
	丶 口 皿 罒 罒 罒 罪 罪 罪 罪 罪 罪 罪				

畫	낮 주	畫				
走	日부 7획					
住	ㄱ ㄱ ㅋ ㅋ 聿 聿 聿 書 書 書 畫					
朱	달릴 주	走				
酒	走부 0획					
主	一 + 土 キ キ 走 走					
宙	머무를 주	住				
注	人(亻)부 5획					
竹	ノ 亻 亻 亻 仁 住 住 住					
中	붉을 주	朱				
	木부 2획					
	ノ ㅗ ㄷ 生 生 朱					
	술 주	酒				
	酉부 3획					
	丶丶氵氵沪沔沔酒 酒 酒 酒					
	주인 주	主				
	丶부 4획					
	丶亠 ㅗ 主 主					
	집 주	宙				
	宀부 5획					
	丶丶宀宀宁宁宙 宙					
	흐를 주	注				
	水(氵)부 5획					
	丶丶氵氵氵沪注 注					
	대 죽	竹				
	竹부 0획					
	ノ 亻 亻 竹 竹 竹					
	가운데 중	中				
	ㅣ부 3획					
	丶 口 口 中					

重	무거울　　중 里부　　2획 `丿一千台台重重重`	重			
衆	무리　　중 血부　　6획 `丿亻白血血血血衆衆衆衆`	衆			
卽	곧　　즉 卩(㔾)부　　7획 `丿亻白白白皀皀卽卽`	卽			
曾	거듭　　증 日부　　8획 `丿八八分分分份份曾曾曾曾`	曾			
增	더할　　증 土부　　12획 `一十土坍坍坍坍坍坍增增增增增`	增			
證	증거　　증 言부　　12획 `丶言言言言言言言証証証証証証`	證			
指	가리킬　　지 手(扌)부　　6획 `一十扌扌扑扑指指指`	指			
枝	가지　　지 木부　　4획 `一十才木木枚枝`	枝			
持	가질　　지 手(扌)부　　6획 `一十扌扌扩扩持持`	持			
之	갈　　지 丿부　　3획 `丶丶㇌之`	之			

止	그칠 **지**	止				
	止부　　0획					
	｜ ｜ ｜ 止					
只	다만 **지**	只				
	口부　　2획					
	｜ 口 口 只 只					
地	땅 **지**	地				
	土부　　3획					
	一 十 土 圠 地 地					
志	뜻 **지**	志				
	心부　　3획					
	一 十 士 志 志 志					
知	알 **지**	知				
	矢부　　3획					
	｜ ｜ ｜ 朱 矢 知 知 知					
至	이를 **지**	至				
	至부　　0획					
	一 厶 至 圣 至 至					
紙	종이 **지**	紙				
	糸부　　4획					
	｜ ｜ ｜ 幺 糸 糸 糸 紅 紅 紙					
支	헤아릴 **지**	支				
	支부　　0획					
	一 十 支 支					
直	곧을 **직**	直				
	目부　　3획					
	一 十 广 方 方 直 直 直					
進	나아갈 **진**	進				
	辵(辶)부　　8획					
	｜ ｜ ｜ 亻 亻 作 作 隹 隹 隹 進 進 進					

75

盡	다할 **진** 皿부　9획 `フ �ヲ ヨ 聿 聿 聿` `聿 肃 肃 書 書 盡 盡`	盡			
辰	별**진** 날**신** 辰부　0획 `一 厂 厂 斤 辰 辰 辰`	辰			
眞	참　**진** 目부　5획 `一 匕 七 佰 苜 盲 直` `直 眞 眞`	眞			
質	바탕　**질** 貝부　8획 `一 厂 斤 斤 斦 斦` `斦 斦 皙 質 質 質 質`	質			
集	모을　**집** 隹부　4획 `ノ イ イ 作 作 佳 佳` `隹 隹 隼 集 集`	集			
執	잡을　**집** 土부　8획 `一 十 土 キ 去 去 坴` `幸 剌 執 執`	執			
且	또　**차** 一부　4획 `l 冂 月 月 且`	且			
次	버금　**차** 欠부　2획 `丶 冫 冫 次 次 次`	次			
借	빌릴　**차** 人(亻)부　8획 `ノ イ イ 作 什 供 供` `借 借 借`	借			
此	이　**차** 止부　2획 `l ト ト 止 此 此`	此			

着	부딪칠 **착**					
	目부　　7획	着				
	丶丷丄丷羊羊羊养养着着					
察	살필 **찰**					
	宀부　　11획	察				
	丶丷宀宀灾灾灾灾灾窎窎窎察察					
參	참여할 **참** 석 **삼**					
	厶부　　9획	參				
	一ㅅ么厶厽厽厽象参					
唱	부를 **창**					
	口부　　8획	唱				
	丨冂冂吅吅吅唱唱唱					
窓	창문 **창**					
	穴부　　6획	窓				
	丶丷宀宀灾灾灾窓窓窓窓					
昌	창성할 **창**					
	日부　　4획	昌				
	丨冂冂日旦昌昌昌					
菜	나물 **채**					
	艸(艹)부　8획	菜				
	一丷丷艹芍芍芯芯莱菜菜					
採	캘 **채**					
	手(扌)부　8획	採				
	一十扌扌扩扩抒抒採採					
責	꾸짖을 **책**					
	貝부　　4획	責				
	一二キ主丰责责责责責責					
冊	책 **책**					
	冂부　　3획	冊				
	丨冂冂冊冊					

處	곳 **처**	處				
	虍부　　5획					
	丶 卜 上 广 户 虍 虍 虍 虛 虛 處					
妻	아내 **처**	妻				
	女부　　5획					
	一 ㄱ ㅋ ㅋ 쿠 妻 妻 妻					
尺	자 **척**	尺				
	尸부　　1획					
	㇇ ㄱ 尸 尺					
川	내 **천**	川				
	巛부　　0획					
	ノ 丿 川					
泉	샘 **천**	泉				
	水부　　5획					
	丶 亻 白 白 白 泉 泉 泉					
淺	얕을 **천**	淺				
	水(氵)부　　8획					
	丶 丶 氵 氵 沣 泺 淺 淺 淺 淺 淺					
千	일천 **천**	千				
	十부　　1획					
	ノ 二 千					
天	하늘 **천**	天				
	大부　　1획					
	一 二 チ 天					
鐵	쇠 **철**	鐵				
	金부　　13획					
	丿 亼 仐 仝 余 金 釒 釯 鋅 鐽 鐽 鐽 鐵 鐵					
晴	갤 **청**	晴				
	日부　　8획					
	丨 冂 日 日 旷 旷 晴 晴 晴 晴 晴					

聽	들을 **청**					
	耳부　　16획	聽				
	ㄱ ㅜ ㅜ 耳 耳 耶 耵 耵 聰 聰 聽 聽 聽					
清	맑을 **청**					
	水(氵)부　　8획	清				
	丶 冫 氵 氵 沣 沣 清 清 清 清					
請	청할 **청**					
	言부　　8획	請				
	丶 ㄴ ㄹ ㄹ 言 言 言 訁 訐 詰 詰 請 請 請					
青	푸를 **청**					
	靑부　　0획	青				
	一 ニ 丰 主 青 青 青					
體	몸 **체**					
	骨부　　13획	體				
	丨 冂 冂 丹 骨 骨 骨 骨 骨 體 體 體 體 體 體 體					
招	불러올 **초**					
	手(扌)부　　5획	招				
	一 十 扌 扫 扣 招 招					
初	처음 **초**					
	刀부　　5획	初				
	丶 ネ ネ 衤 初 初					
草	풀 **초**					
	艸(艹)부　　6획	草				
	一 十 艹 艹 艻 芦 苩 苷 草					
寸	마디 **촌**					
	寸부　　0획	寸				
	一 十 寸					
村	마을 **촌**					
	木부　　3획	村				
	一 十 才 木 木 村 村					

最	가장　　　　최					
	日부　　　8획	最				
	丶冂冃日旦甼昌昷昷最最					
秋	가을　　　　추					
	禾부　　　4획	秋				
	丿二千禾禾禾秒秋秋					
追	따를　　　　추					
	辵(辶)부　6획	追				
	丿亻亻户自自洎追追					
推	밀　　　　　추					
	手(扌)부　8획	推				
	一扌扌扌扩扩扩推推推					
祝	빌　　　　　축					
	示부　　　5획	祝				
	一二亍亍亓亓和和祝					
丑	소　　　　　축					
	一부　　　3획	丑				
	フㄱ丑丑					
春	봄　　　　　춘					
	日부　　　5획	春				
	一二三声夫表春春春					
出	날　　　　　출					
	凵부　　　3획	出				
	丨屮中出出					
蟲	벌레　　　　충					
	虫부　　　12획	蟲				
	丶口口中虫虫虫蚩蚩蚩蟲蟲蟲蟲					
充	채울　　　　충					
	儿부　　　4획	充				
	丶亠云云充充					

忠	충성 **충**	忠				
	心부　　　4획					
	丶口口中忠忠忠					
	忠					
取	거둘 **취**	取				
	又부　　　6획					
	一丁FF耳耳取					
	取					
就	나아갈 **취**	就				
	尢부　　　9획					
	丶亠宀 亠亠京					
	京京就就就					
吹	불 **취**	吹				
	口부　　　4획					
	丶口口吖吹吹					
治	다스릴 **치**	治				
	水(氵)부　5획					
	丶丶氵江治治治					
	治					
齒	이 **치**	齒				
	齒부　　　0획					
	丨卜止止步步					
	齿齿齿齿齿齒齒					
致	이를 **치**	致				
	至부　　　4획					
	一厶厶至至致					
	致致致					
則	법칙 **칙** 곧 즉	則				
	刀(刂)부　7획					
	丨冂月月目貝貝					
	貝則					
親	친할 **친**	親				
	見부　　　9획					
	丶亠立亠辛亲					
	亲親親親親親					
七	일곱 **칠**	七				
	一부　　　1획					
	一七					

針	바늘 **침**	針				
	金부　　2획					
	ノ ト ト ヒ 牟 牟 金 金 釒 針					
快	시원할 **쾌**	快				
	心(忄)부　　4획					
	、 忄 忄 忄 忄 快 快 快					
他	다를 **타**	他				
	人(亻)부　　3획					
	ノ 亻 亻 他 他					
打	칠 **타**	打				
	手(扌)부　　2획					
	一 十 扌 扌 打					
脫	벗어날 **탈**	脫				
	肉(月)부　　7획					
	ノ 几 月 月 月 肝 胪 胪 胪 胳 脫					
探	더듬을 **탐**	探				
	手(扌)부　　8획					
	一 十 扌 扌 扩 扩 抨 抨 挥 探 探					
泰	편안할 **태**	泰				
	水(氺)부　　5획					
	一 二 三 丰 夫 表 表 表 泰 泰					
太	클 **태**	太				
	大부　　1획					
	一 ナ 大 太					
宅	집 **택**	宅				
	宀부　　3획					
	、 宀 宀 宀 宀 宅					
土	흙 **토**	土				
	土부　　0획					
	一 十 土					

統	거느릴 **통**	統				
	糸부　　6획					
	⺃ ⺃ 幺 糸 糸 糸 紣 紣 紣 紣 統					
通	통할 **통**	通				
	辵(辶)부　7획					
	ㄱ ㄱ ㄱ 乃 月 甬 甬 涌 涌 涌 通					
退	물러날 **퇴**	退				
	辵(辶)부　6획					
	ㄱ ㄱ ㄱ 艮 艮 艮 浪 浪 退					
投	던질 **투**	投				
	手(扌)부　4획					
	一 十 扌 扌 扴 投 投					
特	특별할 **특**	特				
	牛(牜)부　6획					
	㇒ ㇒ 牛 牛 牛 牪 牪 特 特 特					
破	깨뜨릴 **파**	破				
	石부　　5획					
	一 ㇏ 丆 石 石 矴 矿 矿 破 破					
波	물결 **파**	波				
	水(氵)부　5획					
	㇒ ㇒ 氵 氵 氵 沪 沙 波 波					
判	판단할 **판**	判				
	刀(刂)부　5획					
	㇒ ㇒ ㇒ 兰 半 判 判 判					
八	여덟 **팔**	八				
	八부　　0획					
	㇒ 八					
貝	조개 **패**	貝				
	貝부　　0획					
	丨 冂 冂 月 目 貝 貝					

敗	패할 **패**	敗				
	攴(攵)부　7획					
	`丨 冂 冂 冃 目 貝 貝` `貝 貯 敗 敗`					
片	조각 **편**	片				
	片부　0획					
	`丿 丿 尸 片`					
便	편할 **편** 오줌 **변**	便				
	人(亻)부　7획					
	`丿 亻 亻 仁 仨 伂 侢` `伊 便`					
篇	책 **편**	篇				
	竹부　9획					
	`丿 𠂉 𠂊 𥫗 𥫗 𥫗 𥫗` `笁 笁 笁 篃 篃 篇 篇`					
平	평평할 **평**	平				
	干부　2획					
	`一 丆 𠃌 亓 平`					
閉	닫을 **폐**	閉				
	門부　3획					
	`丨 𠃌 𠃌 𠃌 𢑑 門` `門 閉 閉 閉`					
布	베 **포**	布				
	巾부　2획					
	`一 ナ 才 右 布`					
暴	사나울 **포** 나타낼 **폭**	暴				
	日부　11획					
	`丨 冂 冂 日 旦 旦 昮` `昮 昮 昮 昮 暴 暴 暴`					
抱	안을 **포**	抱				
	手(扌)부　5획					
	`一 十 扌 扩 扚 抝 抱` `抱`					
表	바깥 **표**	表				
	衣부　3획					
	`一 二 丰 主 丰 未 表` `表`					

品	품수　　**품**	品				
風	口부　　6획					
豐	⺊⼝⼝⼝品品品 品品					
皮	바람　　**풍**	風				
彼	風부　　0획					
必	⼁几几凡凡風風 風風					
筆	풍성할　　**풍**	豐				
匹	豆부　　11획					
河	⼁⼅⼅⼝⼿⼿豐 豐豐豐豐豐豐豐					
下	가죽　　**피**	皮				
	皮부　　0획					
	⼁⼚⼴皮皮					
	저　　**피**	彼				
	彳부　　5획					
	⼃⼂彳彳彳彼彼 彼					
	반드시　　**필**	必				
	心부　　1획					
	⼂⼄必必必					
	붓　　**필**	筆				
	竹부　　6획					
	⼃⼂⼂⼂竹竹竹 竹笙笙笙笙筆					
	짝　　**필**	匹				
	匚부　　2획					
	一丁兀匹					
	강물　　**하**	河				
	水(氵)부　　5획					
	⼂⼂氵氵沪沪河 河					
	아래　　**하**	下				
	一부　　2획					
	一丁下					

何	어찌　　**하**	何				
	人(亻)부　5획					
	ノ 亻 仁 仃 仃 何 何					
夏	여름　　**하**	夏				
	夂부　　7획					
	一 丁 丆 丆 百 百 百 頁 夏 夏					
賀	하례할　**하**	賀				
	貝부　　5획					
	フ カ カ 加 加 加 智 智 智 智 賀 賀					
學	배울　　**학**	學				
	子부　　13획					
	⺍ ⺊ ⺊ ⺊ ⺊ ⺊ 學 學 學 與 學 學 學					
韓	나라이름　**한**	韓				
	韋부　　8획					
	十 ナ 古 肖 直 卓 卓 卓 斡 幹 幹 幹 韓 韓 韓					
寒	찰　　　**한**	寒				
	宀부　　9획					
	丶 宀 宀 宀 宀 宇 実 実 寒 寒 寒					
閑	한가할　**한**	閑				
	門부　　4획					
	｜ ｜ ｜ ｜ ｜ ｜ 門 門 門 門 閑 閑 閑					
漢	한나라　**한**	漢				
	水(氵)부　11획					
	丶 丶 氵 氵 汀 汀 汁 汁 淮 淮 淮 漢 漢					
限	한정　　**한**	限				
	阜(阝)부　6획					
	⺂ ⻖ 阝 阝 阝 阾 限 限					
恨	한할　　**한**	恨				
	心(忄)부　6획					
	丶 丶 忄 忄 忄 恨 恨 恨 恨					

合	합할 **합** 口부　　3획 丿 人 亼 合 合 合	合			
恒	항상 **항** 心(忄)부　　6획 丿 忄 忄 忄 忄 恒 恒 恒 恒	恒			
亥	돼지 **해** 亠부　　4획 丶 亠 亥 亥 亥 亥	亥			
海	바다 **해** 水(氵)부　　7획 丶 冫 氵 氵 汁 汁 海 海 海 海	海			
解	풀 **해** 角부　　6획 丶 亽 勹 角 角 角 角 解 解 解 解 解 解	解			
害	해칠 **해** 宀부　　7획 丶 宀 宀 宀 宀 害 害 害 害 害	害			
行	다닐 **행** 行부　　0획 丿 彳 彳 彳 行 行	行			
幸	다행 **행** 干부　　5획 一 十 土 去 去 查 幸 幸	幸			
鄉	고향 **향** 邑(阝)부　　10획 丿 乡 乡 乡 乡 乡 乡 乡 乡 卿 卿 鄉 鄉	鄉			
香	향기 **향** 香부　　0획 丿 二 千 禾 禾 禾 香 香 香	香			

向	향할 **향**	向				
	口부　　3획					
	ノ　ｆ　白　向　向					
虛	빌 **허**	虛				
	虍부　　6획					
	＇　ｆ　ｆ　卢　卢　虍　虍 虛　虚　虛　虛					
許	허락할 **허**	許				
	言부　　4획					
	＇　亠　亠　言　言　言 言　許　許					
革	가죽 **혁**	革				
	革부　　0획					
	一　十　廿　芇　芇　革 革　革					
現	나타날 **현**	現				
	玉부　　7획					
	一　二　干　王　珇　珇 珇　珇　現　現					
賢	어질 **현**	賢				
	貝부　　8획					
	丨　丁　丆　臣　臣　臣 臣　臤　賢　賢　賢　賢					
血	피 **혈**	血				
	血부　　0획					
	ノ　ｆ　白　白　血　血					
協	화할 **협**	協				
	十부　　6획					
	一　十　ｆ　协　协　協 協					
兄	맏 **형**	兄				
	儿부　　3획					
	＇　口　口　ｆ　兄					
形	얼굴 **형**	形				
	彡부　　4획					
	一　二　干　开　形　形　形					

刑	형벌 **형**	刑				
惠	刀(刂)부　4획 一 二 于 开 刑 刑					
虎	은혜 **혜**	惠				
號	心부　8획 一 一 一 一 一 車 車 車 車 惠 惠 惠					
呼	범 **호**	虎				
乎	虍부　7획 丶 卜 广 户 户 虎 虎					
好	부르짖을 **호**	號				
戶	虍부　7획 丶 ㅗ ㅁ ㅁ 号 号 号 号 号 号 號 號 號					
湖	부를 **호**	呼				
或	口부　5획 丶 ㅁ ㅁ 吖 吖 吁 吁 呼					
	어조사 **호**	乎				
	丿부　4획 丶 丿 ㅛ 平 乎					
	좋아할 **호**	好				
	女부　3획 乚 乚 女 女 好 好					
	지게 **호**	戶				
	戶부　0획 丶 丶 ㅋ 戶					
	호수 **호**	湖				
	水(氵)부　9획 丶 丶 氵 汁 汁 汁 汁 洁 汮 湖 湖 湖					
	혹시 **혹**	或				
	戈부　4획 一 一 一 一 一 或 或 或					

					
混	섞일 **혼** 水(氵)부　8획 丶丶氵氵泗泪泪 泪混混混	混			
婚	혼인할 **혼** 女부　8획 乚女女女 妒妒妒 妵婚婚婚	婚			
紅	붉을 **홍** 糸부　3획 乡乡乡乡糸糸紅 紅紅	紅			
畫	그림 **화** 가를 **획** 田부　7획 フマヨ⺪書書書 書書書書畫	畫			
花	꽃 **화** 艸(艹)부　4획 丶丷丷艹艻花花 花	花			
話	말씀 **화** 言부　6획 丶一二十言言言 言訐訐話話話	話			
化	변화할 **화** 匕부　2획 丿亻仁化	化			
火	불 **화** 火부　0획 丶丶丷火	火			
華	빛날 **화** 艸(艹)부　8획 丶丷丷艹艹芢芢 苹苹莗華	華			
貨	재화 **화** 貝부　4획 丿亻仁化化貨貨 貨貨貨貨	貨			

和	화할 **화** 口부　　5획 丿二千禾禾和 和	和				
患	근심 **환** 心부　　7획 丶口口吕吕串 串患患患	患				
歡	기뻐할 **환** 欠부　　18획 丶丶丶丶丶丶丶 萯萯萯萯歡歡歡	歡				
活	살 **활** 水(氵)부　　6획 丶丶氵氵汗汗活 活活	活				
黃	누를 **황** 黃부　　0획 一十艹艹芇芇芇 苩苗苗黃黃	黃				
皇	임금 **황** 白부　　4획 丿丶白白白白皇 皇皇	皇				
回	돌아올 **회** 口부　　3획 丨门冂冋回回	回				
會	모일 **회** 曰부　　9획 丿人亼仒今命命 命命會會會會	會				
孝	효도 **효** 子부　　4획 一十土耂老孝孝	孝				
效	본받을 **효** 攴(攵)부　　6획 丶一六方交刻 刻効效	效				

厚	두터울 **후**	厚			
	厂부　　7획				
	一厂厂厂厂厚厚厚				
後	뒤 **후**	後			
	彳부　　6획				
	ノ彳彳彳彳彳彳後後				
訓	가르칠 **훈**	訓			
	言부　　3획				
	、一一一言言言訓訓訓				
休	쉴 **휴**	休			
	人(亻)부　4획				
	ノ亻亻什休休				
胸	가슴 **흉**	胸			
	肉(月)부　6획				
	ノ月月月月肜肜胸胸胸				
凶	흉할 **흉**	凶			
	凵부　　2획				
	ノメ凶凶				
黑	검을 **흑**	黑			
	黑부　　0획				
	丶口口口口四甲里里黑黑黑				
興	흥할 **흥**	興			
	臼부　　9획				
	丨冂冂冃冃冑冑冑冑冑興興興				
喜	기쁠 **희**	喜			
	口부　　9획				
	一十士吉吉吉喜喜喜喜喜				
希	바랄 **희**	希			
	巾부　　4획				
	ノメ产产希希希				

各 각각 각	名 이름 명	官 관리 관	宮 집 궁	論 의논할 론	輪 바퀴 륜	倍 갑절 배	培 북돋을 배
開 열 개	閑 한가할 한	橋 다리 교	矯 바로잡을 교	栗 밤 률	粟 조 속	伯 맏 백	佰 어른 백
間 사이 간	問 물을 문	拘 잡을 구	枸 구기자 구	隣 이웃 린	憐 불쌍히여길 련	凡 무릇 범	几 안석 궤
綱 열 강	網 그물 망	勸 권할 권	歡 기쁠 환	幕 장막 막	慕 그리워할 모	復 다시 부	複 거듭 복
開 열 개	聞 들을 문	今 이제 금	令 법 령	漫 흩어질 만	慢 게으를 만	北 북녘 북	兆 조 조
客 손 객	容 얼굴 용	技 재주 기	枝 가지 지	末 끝 말	未 아닐 미	粉 가루 분	紛 어지러울 분
遣 보낼 견	遺 남을 유	奴 종 노	好 좋을 호	眠 잠잘 면	眼 눈 안	比 견줄 비	此 이 차
決 정할 결	快 유쾌할 쾌	端 끝 단	瑞 상서 서	摸 본뜰 모	模 법 모	牝 암컷 빈	牡 수컷 모
逕 지름길 경	經 날 경	代 대신 대	伐 벨 벌	目 눈 목	自 스스로 자	貧 가난 빈	貪 탐할 탐
苦 씀바귀 고	若 좇을 약	羅 그물 라	罹 만날 리	墓 무덤 묘	暮 저물 모	斯 이 사	欺 속일 기
困 지칠 곤	因 인할 인	旅 나그네 려	族 겨레 족	戊 간지 무	戌 개 술	四 넉 사	匹 짝 필
科 과목 과	料 헤아릴 료	老 늙을 로	考 생각할 고	密 빽빽할 밀	蜜 꿀 밀	巳 뱀 사	己 몸 기

師	帥	哀	衷	日	曰	且	旦
스승 사	장수 수	슬플 애	가운데 충	날 일	가로 왈	또 차	아침 단
象	衆	冶	治	作	昨	借	措
형상 상	무리 중	녹일 야	다스릴 치	지을 작	어제 작	빌릴 차	정돈할 조
書	晝	揚	楊	材	村	淺	殘
글 서	낮 주	나타날 양	버들 양	재목 재	마을 촌	얕을 천	나머지 잔
宣	宜	壤	壞	裁	栽	夭	夭
베풀 선	마땅 의	흙 양	무너질 괴	마를 재	심을 재	하늘 천	재앙 요
設	說	億	憶	田	由	撤	撒
세울 설	말씀 설	억 억	생각할 억	밭 전	말미암을 유	걷을 철	뿌릴 살
手	毛	與	興	情	淸	促	捉
손 수	털 모	더불어 여	일어날 흥	인정 정	맑을 청	재촉할 촉	잡을 착
熟	熱	永	氷	堤	提	寸	才
익힐 숙	더울 열	길 영	얼음 빙	방죽 제	끌 제	마디 촌	재주 재
順	須	午	牛	爪	瓜	坦	垣
순할 순	모름지기 수	낮 오	소 우	손톱 조	오이 과	넓을 탄	낮은담 원
侍	待	嗚	鳴	早	旱	湯	陽
모실 시	기다릴 대	탄식 오	울 명	일찍 조	가물 한	끓을 탕	볕 양
市	布	于	干	鳥	烏	波	彼
저자 시	베풀 포	어조사 우	방패 간	새 조	까마귀 오	물결 파	저 피
伸	坤	雨	兩	族	旅	抗	坑
펼 신	땅 곤	비 우	두 량	겨레 족	나그네 려	항거할 항	묻을 갱
辛	幸	瓦	互	從	徒	血	皿
매울 신	다행 행	기와 와	서로 호	따를 종	무리 도	피 혈	접씨 명
失	矢	圓	園	住	往	亨	享
잃을 실	화살 시	둥글 원	동산 원	주거 주	갈 왕	형통 형	드릴 향
深	探	位	泣	准	淮	侯	候
깊을 심	찾을 탐	자리 위	울 읍	법 준	물이름 회	제후 후	모실 후
押	抽	恩	思	支	攴	黑	墨
누를 압	뽑을 추	은혜 은	생각할 사	지탱할 지	칠 복	검을 흑	먹 묵

반대의 뜻을 가진 漢字

加 더할 가	減 덜 감	慶 경사 경	弔 조상할 조	吉 길할 길	凶 흉할 흉	得 얻을 득	失 잃을 실
可 옳을 가	否 아닐 부	苦 괴로울 고	樂 즐거울 락	亂 어려울 난	易 쉬울 이	冷 찰 랭	溫 따뜻할 온
干 방패 간	戈 창 과	高 높을 고	低 낮을 저	男 사내 남	女 계집 녀	老 늙을 로	少 젊을 소
甘 달 감	苦 쓸 고	古 예 고	今 이제 금	內 안 내	外 바깥 외	利 이로울 리	害 해칠 해
強 강할 강	弱 약할 약	姑 시어미 고	婦 며느리 부	濃 짙을 농	淡 엷을 담	賣 팔 매	買 살 매
開 열 개	閉 닫을 폐	曲 굽을 곡	直 곧을 직	多 많을 다	少 적을 소	明 밝을 명	暗 어두울 암
客 손 객	主 주인 주	功 공 공	過 허물 과	斷 끊을 단	續 이을 속	矛 창 모	盾 방패 순
去 갈 거	來 올 래	公 공평할 공	私 사사로이할 사	當 마땅 당	落 떨어질 락	問 물을 문	答 대답할 답
乾 마를 건	濕 축축할 습	攻 칠 공	防 막을 방	貸 빌릴 대	借 빌려줄 차	美 아름다울 미	醜 추할 추
乾 하늘 건	坤 땅 곤	敎 가르칠 교	學 배울 학	大 클 대	小 작을 소	發 떠날 발	着 붙을 착
輕 가벼울 경	重 무거울 중	貴 귀할 귀	賤 천할 천	動 움직일 동	靜 고요할 정	腹 배 복	背 등 배
京 서울 경	鄕 시골 향	禁 금할 금	許 허락할 허	頭 머리 두	尾 꼬리 미	浮 뜰 부	沈 잠길 침

夫	妻	是	非	陰	陽	集	散
지아비 부	아내 처	옳을 시	아닐 비	그늘 음	볕 양	모을 집	흩어질 산
貧	富	始	終	異	同	天	地
가난할 빈	넉넉할 부	비로소 시	마칠 종	다를 이	한가지 동	하늘 천	땅 지
上	下	新	舊	因	果	淸	濁
위 상	아래 하	새 신	옛 구	인할 인	과연 과	맑을 청	흐릴 탁
生	死	深	淺	自	他	初	終
날 생	죽을 사	깊을 심	얕을 천	스스로 자	남 타	처음 초	마칠 종
先	後	安	危	雌	雄	出	入
먼저 선	뒤 후	편안할 안	위태할 위	암컷 자	수컷 웅	나갈 출	들 입
善	惡	愛	憎	長	短	表	裏
착할 선	악할 악	사랑 애	미워할 증	길 장	짧을 단	겉 표	속 리
盛	衰	哀	歡	前	後	豐	凶
성할 성	쇠잔할 쇠	슬플 애	기뻐할 환	앞 전	뒤 후	풍년 풍	흉년 흉
疎	密	玉	石	正	誤	彼	此
드물 소	빽빽할 밀	옥 옥	돌 석	바를 정	그르칠 오	저 피	이 차
損	益	抑	揚	朝	夕	寒	暑
덜 손	더할 익	누를 억	들날릴 양	아침 조	저녁 석	찰 한	더울 서
送	迎	緩	急	早	晚	虛	實
보낼 송	맞을 영	느릴 완	급할 급	이를 조	늦을 만	빌 허	열매 실
首	尾	往	來	尊	卑	禍	福
머리 수	꼬리 미	갈 왕	올 래	높을 존	낮을 비	재화 화	복 복
受	授	優	劣	晝	夜	厚	薄
받을 수	줄 수	뛰어날 우	못할 렬	낮 주	밤 야	두터울 후	엷을 박
需	給	遠	近	主	從	黑	白
쓸 수	줄 급	멀 원	가까울 근	주인 주	따를 종	검을 흑	흰 백
昇	降	有	無	進	退	興	亡
오를 승	내릴 강	있을 유	없을 무	나아갈 진	물러갈 퇴	흥할 흥	망할 망
勝	敗	恩	怨	眞	假	喜	悲
이길 승	패할 패	은혜 은	원망할 원	참 진	거짓 가	기쁠 희	슬플 비